图话
信息图表设计与制作
专业教程

张志云 编著

清华大学出版社
北京

内 容 简 介

 本书结合工作和学习中所遇到的问题,以制作信息图表的过程为主线编写而成,全面介绍信息图表的产生、构成、制作、技巧、案例和赏析等各种实用知识。

 全书共 5 章,包括认识信息图表、信息图表的构成要素、信息图表的制作及表现形式、信息图表的制作技巧和案例赏析,为读者呈现了各类可视化数据和概念,从而达到利用信息图表与人沟通的目的。本书图文并茂,案例丰富,还包含了大量信息图表,以供读者参考学习。

 本书结构合理,内容新颖实用,适合信息图表设计者和商业人士阅读,是广大信息图表爱好者不容错过的首选图书。通过本书的学习能让您在短时间内掌握制作信息图表的精髓!

本书封面贴有清华大学出版社防伪标签,无标签者不得销售。
版权所有,侵权必究。举报:010-62782989,beiqinquan@tup.tsinghua.edu.cn。

图书在版编目(CIP)数据

图话——信息图表设计与制作专业教程/张志云　编著. —北京:清华大学出版社,2017(2023.2重印)
 ISBN 978-7-302-45048-1

Ⅰ.①图… Ⅱ.①张… Ⅲ.①视觉设计—教材 Ⅳ.①J062

中国版本图书馆CIP数据核字(2016)第218533号

责任编辑:李　磊
封面设计:王　晨
责任校对:曹　阳
责任印制:宋　林

出版发行:清华大学出版社
网　　址:http://www.tup.com.cn,http://www.wqbook.com
地　　址:北京清华大学学研大厦A座　邮　编:100084
社 总 机:010-83470000　邮　购:010-62786544
投稿与读者服务:010-62776969,c-service@tup.tsinghua.edu.cn
质 量 反 馈:010-62772015,zhiliang@tup.tsinghua.edu.cn

印 装 者:小森印刷(北京)有限公司
经　　销:全国新华书店
开　　本:140mm×210mm　印　张:7.875　字　数:219千字
版　　次:2017年1月第1版　印　次:2023年2月第7次印刷
定　　价:59.00元

产品编号:068357-02

前言

当今社会，无论是大大小小的公司、企业、学校、培训机构还是政府部门，都已经离不开信息图表的使用。它被广泛应用于各类会议报告、产品推广、职工培训、教育教学、公司形象宣传、数据说明等各个领域。在各种各样的会议或者培训中，信息图表的演示作用绝对不可小觑。因此，能够制作一个清晰、简洁、大方、美观的信息图表作品已经成为每位办公人员必备的技能。

实际上，想要制作一个好的信息图表并不难，为了能够让广大办公人员快速制作出称心如意的作品，笔者特意编写了本书。

如果您还是一个靠着套用现成模板来制作信息图表的办公人员；

如果您对色彩和构图的概念一无所知；

如果您还对信息图表的作用没有足够的认识；

如果您还在为制作不出让领导满意的信息图表而发愁；

那么，本书将是您最好的选择！

本书内容

全书共 5 章，包括认识信息图表、信息图表的构成要素、信息图表的制作及表现形式、信息图表的制作技巧和案例赏析，为读者呈现了各类可视化数据和概念，从而达到利用信息图表与人沟通的目的。各章的主要内容简介如下。

第 1 章主要介绍信息图表的定义、类型、作用及应用等，通过对信息图表的初步介绍，让读者对其有基本的认知。

第 2 章主要介绍信息图表的构成要素，主要包括逻辑、布局、用色、图形、图片、图表、文本等，最后对所有元素进行整合和交叉处理，做到统一但不同一，彻底了解和掌握信息图表的构成要素，让读者对信息图表的理解更为透彻，是创作优秀信息图表的基础。

第 3 章主要介绍信息图表的制作流程及表现形式，主要包括选定主题、确定对象、敲定内容、设置布局、绘制草图、搜集与设计、多种表现形式等，让读者了解和掌握信息图表的制作及表现形式，从而创

作出更优秀的信息图表。

第 4 章主要介绍信息图表的制作技巧，主要包括信息图表速成技巧、精挑细选好素材、灵活搭配字体与颜色、突出主题的技巧、厘清信息关系的技巧、与表格结合的技巧、与旅游图结合的技巧、与符号结合的技巧、与鸟瞰图结合的技巧、色彩的运用技巧、另类柱/条形图巧实现等，只有彻底了解和掌握信息图表的制作技巧，才能创作更优秀的信息图表作品。

第 5 章案例赏析，主要介绍两个信息图表的制作案例，然后添加了一个优秀信息图表赏析，让读者学会制作信息图表，并提高对信息图表的赏析水平，学会取长补短，提高信息图表制作水平。

本书特色

本书是一本专门介绍信息图表设计和制作的书，在编写过程中添加了大量的优秀信息图表，以帮助读者顺利学习本书的内容。

◎ 系统全面，超值实用。本书针对各个章节不同的知识内容，提供了多个不同内容的案例。每章穿插大量的提示，构筑了面向实际的知识体系。

◎ 串珠逻辑，收放自如。统一采用了三级标题灵活安排全书内容，摆脱了普通图书按部就班讲解的窠臼。同时，每章都用大量的图片进行分析总结，从而达到内容安排收放自如，方便读者更好地学习本书内容的目的。

本书读者对象和作者

本书内容详尽、讲解清晰，全书包含众多知识点，采用与实际范例相结合的方式进行讲解，并配以清晰、简洁的图文排版方式，使学习过程变得更加轻松和易于上手。

本书由张志云编著，另外李敏杰、郑国栋、郑国强、隋晓莹、郑家祥、王红梅、张伟、刘文渊等人也参与了部分编写工作。本书虽然力求严谨，但疏漏之处在所难免，敬请读者朋友给予批评指正。欢迎读者朋友登录清华大学出版社的网站 www.tup.com.cn 与我们联系，帮助我们改进提高。

<div style="text-align:right">编者</div>

目 录

第 1 章　认识信息图表

1.1　初步了解信息图表 ……………………2
　　1.1.1　信息图表的定义 …………… 2
　　1.1.2　信息图表的基本要素 ……… 4
　　1.1.3　信息图表的基本要求 ……… 4
1.2　信息图表的类型 ……………………5
1.3　信息图表设计代表人物 ……………8
1.4　信息图表的作用 ……………………9
1.5　信息图表的应用领域 ………………11
1.6　信息图表设计常用软件 ……………14
　　1.6.1　PowerPoint 软件 …………… 14
　　1.6.2　Excel 软件 …………………… 17
　　1.6.3　Illustrator 软件 ……………… 18
　　1.6.4　CorelDRAW 软件 …………… 20

第 2 章　信息图表的构成要素

2.1　逻辑 ……………………………………22

2.1.1　结构层次清晰合理 …………… 22
2.1.2　模板设计展现整体美 ……… 23
2.1.3　体现逻辑结构 ……………………… 23

2.2　布局 …………………………………24

2.2.1　距离之美 …………………………… 24
2.2.2　对齐之美 …………………………… 25
2.2.3　对称之美 …………………………… 26
2.2.4　留白之美 …………………………… 26

2.3　用色 …………………………………28

2.3.1　了解色彩基本知识 …………… 28
2.3.2　信息图表上色 …………………… 35
2.3.3　应用渐变 …………………………… 36

2.4　图形 …………………………………36

2.4.1　简单的绘图技巧 ……………… 37
2.4.2　神奇的"合并形状"功能 … 38
2.4.3　"面"的设计方案举例 …… 39
2.4.4　图形创新设计举例 …………… 41

2.5　图片 …………………………………42

2.5.1　图片相框另类添加方法 …… 42
2.5.2　快速实现映像效果 …………… 43
2.5.3　快速实现三维效果 …………… 43
2.5.4　欺骗你的视觉——翘角效果
　　　　巧实现 …………………………… 44
2.5.5　利用裁剪实现个性形状 …… 45
2.5.6　图框填充图片 …………………… 47

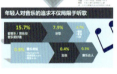

2.5.7 各种快捷效果 ················ 47
2.6 图表 ····················49

2.6.1 SmartArt 图表的
优化设计 ················ 49

2.6.2 SmartArt 图表的
创新设计 ················ 49

2.6.3 信息图表的仿制 ········ 50
2.6.4 个性图表的仿制 ········ 51
2.6.5 个性图表的创新 ········ 51

2.6.6 根据灵感大胆尝试 ········ 52
2.6.7 模块灵活摆放形成图表 ······ 52
2.6.8 引入图片的图表设计 ········ 53

2.7 文本 ····················53

2.7.1 认识文字 ················ 54
2.7.2 排列文本 ················ 55
2.7.3 修饰文本 ················ 57

第3章 信息图表的制作及表现形式

3.1 信息图表的制作流程 ···········64

3.1.1 选定主题 ················ 64
3.1.2 确定对象与目的 ·········· 65
3.1.3 敲定内容 ················ 66
3.1.4 设置布局 ················ 67
3.1.5 绘制草图 ················ 68
3.1.6 搜集与设计 ·············· 71

3.2　信息图表的设计原则……………73
3.3　信息图表的表现形式……………74
 3.3.1　并列………………………74
 3.3.2　递进………………………75
 3.3.3　循环………………………77
 3.3.4　因果………………………78
 3.3.5　数字信息…………………78
 3.3.6　时间线……………………79
3.4　信息图表的表现手法……………79
 3.4.1　对比………………………80
 3.4.2　解析………………………83
 3.4.3　位置………………………86
 3.4.4　构架………………………88
 3.4.5　流程………………………90
 3.4.6　联系………………………92

第4章　信息图表的制作技巧

4.1　信息图表速成技巧………………96
 4.1.1　制作信息图表的注意事项…96
 4.1.2　用自己擅长的方式制作
 信息图表……………………97
 4.1.3　信息图表制作网站………102
 4.1.4　常用术语…………………107
4.2　精挑细选好素材…………………117

4.2.1　图片选择技巧……………118
　　4.2.2　用心做好图片编辑………120
　　4.2.3　恰当选择图表……………123
　　4.2.4　细心做好图表优化………125
4.3　**灵活搭配字体与颜色**……………**126**
　　4.3.1　字体的选用及大小设置…126
　　4.3.2　热门字体的推荐…………128
　　4.3.3　颜色的选择及处理技巧…128

4.4　**突出主题的技巧**……………………**129**
　　4.4.1　表现主题魅力……………129
　　4.4.2　用主题引导读者…………130
　　4.4.3　使主题呈现简单易懂……131
　　4.4.4　虚构场景来增强
　　　　　主题内容………………133
　　4.4.5　使主题呈现给人以美感…134
　　4.4.6　考虑读者阅读感受
　　　　　与立场…………………137

4.5　**厘清信息关系的技巧**………………**138**
　　4.5.1　信息的筛选………………139
　　4.5.2　规划好整体布局…………142
　　4.5.3　把握视角的选择…………142
　　4.5.4　用箭头表示静与动………145
　　4.5.5　模型图帮助理解内容……146
　　4.5.6　用信息图表来呈现构架…148
4.6　**与表格结合的技巧**…………………**149**

4.6.1 表格的设计 150
4.6.2 使内容清晰明了 152
4.6.3 信息图表与表格的组合 153

4.7 与旅游图结合的技巧 155

4.7.1 认识旅游图 156
4.7.2 旅游地图的分类 157
4.7.3 旅游地图的特点 159
4.7.4 旅游地图的作用 162
4.7.5 信息图表与旅游图的组合 165

4.8 与符号结合的技巧 166

4.8.1 符号的发展史 167
4.8.2 以简单图形为设计目标 168
4.8.3 把符号添加到数据图表中 168
4.8.4 用符号来表现项目 170
4.8.5 符号与图表结合 171

4.9 与鸟瞰图结合的技巧 172

4.9.1 认识鸟瞰图 172
4.9.2 信息图表与鸟瞰图相结合 174
4.9.3 根据布局使图形做适当变形 174

4.10 色彩的运用技巧 175

- 4.10.1 优秀信息图表色彩赏析 ⋯⋯⋯ 176
- 4.10.2 把握用色要点 ⋯⋯⋯⋯ 177
- 4.10.3 背景色 ⋯⋯⋯⋯⋯⋯ 178
- 4.10.4 文字色 ⋯⋯⋯⋯⋯⋯ 179
- 4.10.5 色彩的经典搭配艺术 ⋯⋯ 180

4.11 制作另类柱/条形图技巧 ⋯⋯⋯ 186
- 4.11.1 管状填充 ⋯⋯⋯⋯⋯⋯ 186
- 4.11.2 图案填充 ⋯⋯⋯⋯⋯⋯ 189
- 4.11.3 巧用堆积柱形图 ⋯⋯⋯ 191

4.12 制作创意饼图技巧 ⋯⋯⋯⋯⋯ 192
- 4.12.1 灰色圆底搭配饼图 ⋯⋯⋯ 192
- 4.12.2 灰色同心圆环搭配饼图 ⋯⋯⋯⋯⋯⋯⋯⋯ 193
- 4.12.3 扇形与环形图表组合设计 ⋯⋯⋯⋯⋯⋯ 195

4.13 制作异彩纷呈的环形图技巧 ⋯⋯ 197
- 4.13.1 圆环图表与灰底圆的组合 ⋯⋯⋯⋯⋯⋯ 197
- 4.13.2 圆环图表与圆框组合 ⋯⋯ 198
- 4.13.3 时尚流行多环设计 ⋯⋯⋯ 199
- 4.13.4 圆环与 77% 透明度黑色圆环的组合 ⋯⋯⋯⋯ 200
- 4.13.5 圆环与小三角形组合 ⋯⋯ 200

4.14 制作与众不同折线图与面积图的技巧 …… 201
4.14.1 普通折线图的美化 …… 201
4.14.2 带标记的堆积折线图与堆积面积图组合技巧 …… 203

第 5 章 案例赏析

5.1 健康讲座 …… 207
5.2 商业推广 …… 215
5.3 优秀信息图表赏析 …… 233

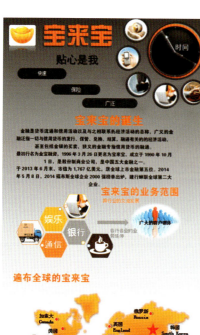

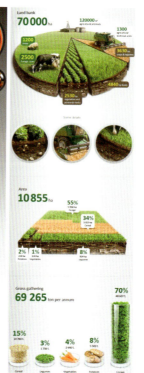

第 1 章

认识信息图表

自人类出现的几百万年至现在,正式记入发展史的只是近代几千年,而标志着人类进入发展时期的正是信息的出现,即结绳记事,可见信息的重要性。自进入近代以来,社会快速发展,科技高速进步,信息的表现和归纳更显多样化,于是信息图表设计便应运而生。

本章主要介绍信息图表的基础知识、类型、作用和应用领域等,通过对信息图表的描述,让读者对信息图表有基本的认知。

1.1 初步了解信息图表

在新闻上，我们经常能看到某指标占国内生产总值的百分之几等内容，还附有形象的饼状图等，这就是常用的信息图表的类型之一。在生活中，信息图表已经大量在我们周围使用，在各行业激烈竞争的时代，信息图表由于其形象性、高效性，越来越受人们青睐，是人类生活和工作中日渐重要的伙伴。

1.1.1 信息图表的定义

信息图表或信息图形是指信息、数据、知识等的视觉化表达。信息图表通常用于高效、清晰地传递复杂信息，在计算机科学、数学以及统计学领域有着广泛应用，以优化信息的传递。信息图表可以看作数据可视化分析（Data Analysis）的一个方向，利用人类大脑对于图形更容易接受的特点，更高效、直观、清晰地传递信息。

道格·纽瑟姆（Doug Newsom）曾在2004年对信息图表发表过定义，将信息图表作为视觉化工具，内容包括图表（Charts）、图解（Diagrams）、图形（Graphs）、表格（Tables）、地图（Maps）和名单（Lists）等，其中使用最多的有水平方向的条形图（Horizontal Bar Charts）、垂直方向的柱形图（Vertical Column Charts）、饼状图（Pie Charts）、折线图（Line Charts）和散点图（Scatter Diagrams）等。如图1-1所示为各种形式的信息图表。

图1-1 多种信息图表

第 1 章　认识信息图表

图 1-1　多种信息图表（续）

1.1.2 信息图表的基本要素

信息图表中最基本的要素就是需要进行视觉化表达的各种数据、信息和知识等。以数据为例，设计师通常会使用已有的软件，生成线条、色块、箭头以及各种符号标记等要素对数据进行表达，有时还需要使用简单直接的文字语言对图形化的信息进行注解。比例尺和标签等要素也常常出现在信息图表中，如图1-2所示。

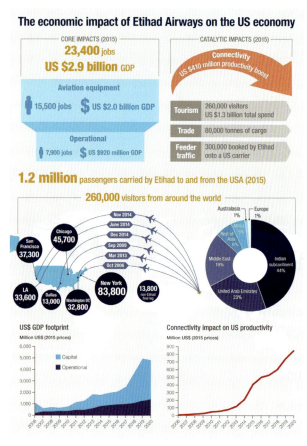

图 1-2 信息图表

1.1.3 信息图表的基本要求

信息图表的信息传递，需要传递双方具有知识共性，因此采用通

用视觉语言是信息图表设计的基本要求。由于遗传的原因，全人类一直具有一些普遍的共识，这些共识可以很好地运用到信息图表设计当中，例如：红色代表警示、强调，这种无须解释的视觉语言甚至连小孩都能明白；地图导视系统中将安全出口设计成绿色，人们无须思考就能掌握其意义；乌龟和兔子通常被用来代表慢和快。美国约翰·迪尔（John Deere）第一次将这一信息图解手法运用在了拖拉机的操作面板上，销往世界各地，无须解释，全世界的驾驶员都能明白，这是非常成功的设计，目前国内不少工程车辆上也会使用这样的设计，徐工机械生产的全路面起重机的操作面板里就出现过。

1.2 信息图表的类型

信息可视化图表能使复杂问题简单化，能以直观方式传达抽象信息，使枯燥的数据转化为具有人性色彩的图表，从而抓住阅读群体的眼球。

设计的目的决定了图表设计的形式，按照形式特点常把图表分为关系流程类、叙事插图型、树状结构图、时间表述类及空间结构类5种类型。不管何种类型，都是运用列表、对照、图解、标注、连接等表述手段，使视觉语言最大化地融入信息之中，使信息的传达直观化、图像化、艺术化。

1. 关系流程类图表

往往用语言难以表述清楚的东西，如果借助于图形来说明，效果就会好得多。如果想说明的事情需要费尽脑筋、费尽口舌来表述，而且也许自己讲起来也会是一团乱麻，即使从头至尾地给阅读群体讲一遍内容都会有遗漏或乱头绪的地方。这时有图形辅助就不一样了，这样可以迅速地找到表述亮点或表述事件的主干，这样能让表达的主题和思路清晰明了，如图1-3所示。

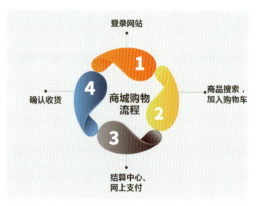

图 1-3 关系流程类图表

2. 叙事插图型图表

叙事型图表就是强调时间维度,并随着时间的推移,信息也不断有变化的图表。插图型图表就是用诙谐幽默的图画表达信息的图表,如图 1-4 所示。

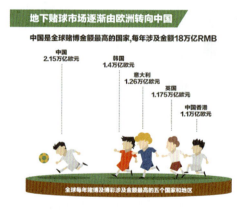

图 1-4 叙事插图型图表

3. 树状结构示意图

树状结构示意图具有非常有序的系统特征,可以把繁复的数据通过分支梳理的方式表达清楚。运用分组,每组再次分类的主体框架表

示主从结构，让数据与示意图有效地结合在一起，如图 1-5 所示。

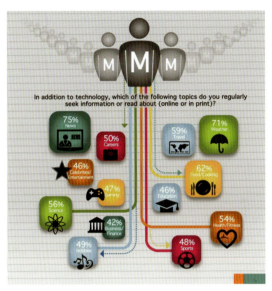

图 1-5　树状结构示意图

4. 时间表述类示意图

时间表述类示意图只要以时间轴为中心加入文字数据即可。从设计的角度来看，将主题融入图形设计中，挑选重要事件点解读，就可以使画面精美，加深理解力度，如图 1-6 所示。

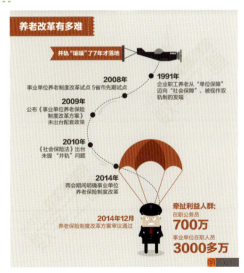

图 1-6　时间表述示意图

5. 空间结构类示意图

运用设计语言将繁杂结构模型化、虚拟化是空间结构示意图存在的意义。大篇幅的文字讲不清楚的事情，也许需要的仅仅是一个简单的空间结构示意图，如图 1-7 所示。

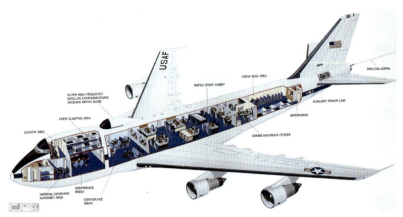

图 1-7　空间结构示意图

1.3　信息图表设计代表人物

1. 爱德华·塔夫特

统计学家和雕塑家爱德华·塔夫特（Edward Tufte）撰写了一系列关于信息图表设计的书籍。他还经常组织各种讲座，并定期开办信息图表设计的基础培训。他将信息图表设计的过程比喻为将多维度信息经过设计整合为二维信息的过程，如图 1-8 所示。

图 1-8　爱德华·塔夫特

2. 彼特·沙利文

20世纪70年代到90年代，彼特·沙利文在《星期日时报》工作期间所做的工作对新闻报纸采用更多的信息图表起到了非常关键的作用。沙利文也是曾经撰写有关新闻报纸中的信息图表设计相关文章的少数几个人之一。自1982年美国首次推出彩色版报纸开始至今，活跃在美国新闻报纸行业的艺术工作者们不懈努力，始终贯彻应用信息图表设计使信息更加简单、高效地传递这一理念。然而，也出现了不少哗众取宠的例子，设计师为了提高报纸的视觉吸引力，为某些非重要新闻或是娱乐内容设计富有视觉冲击力的信息图表却没有传达任何的有效信息，这种情况被称为"图表垃圾"，虽然出现了这样的情况，但是信息图表设计在推动新闻报纸发展中发挥的作用确不容忽视。目前，全球信息图表设计大赛，最高赏级别的就是以他的名字命名的"彼特·沙利文奖"。

3. 奈杰尔·霍姆斯

奈杰尔·霍姆斯（Nigel Holmes）第一次开创了信息图表的商业化应用，被称为"解释性图表"。他的工作不仅仅要运用信息图表的设计知识，还需要掌握处理问题的知识。16年间，他一直为《时代》杂志制作信息图表，同时也撰写了几本关于信息图表设计的专著。

1.4 信息图表的作用

读图时代并不能简单地认为就是用鲜艳的色彩、精彩的图片形成广告的视觉中心，而是应该思考如何采用多元化的设计方法，力求揭示广告宣传的深层意义和影响，通过图示排除和优选相对应的数据，以视觉化的逻辑语言和多样性的媒介表达方式，深层次地对信息进行剖析，透视信息内在的整体脉络和相互的关联，以直观、凝练、清晰的视觉语言通过图形建构符号、通过符号建构信息，帮助人们快速地

识别不同的信息。在当今读图时代，信息图表设计对于"深度解读"具有不可忽视的重要作用。

1. 逻辑关系的形象化解读

图形图像是表达各种逻辑关系最好、最简明的方法，很多场合都需要应用到图像逻辑关系图，设计者主动选择的画面以其诸要素的逻辑关系，表达对新闻事件的评价，因其形象直观，常有"一图胜千言"的效果。就像目录在所有书籍、工程或网站组织结构中所起到的导航作用一样，信息图表设计通过X、Y、Z三轴的相交关系，撑起一个具有横向、纵向编排的信息空间。作者的观点和重点的安排，通过设计者对信息元素的创造和信息结构的调整得以呈现。

从信息论的角度来看，要实现平面设计的视觉传达功能的效率最大化，最重要的是使图形及其组织结构能够负载最丰富的信息，使其组织结构秩序化，从而保证信息传达的有效性。由于图表设计受制于二维空间的制约，是通过图像、文字和数字分门别类的排列来表示事物的性质和特点，其视觉脉络的清晰与否以及空间位置分布的合理性，都直接或间接地影响到信息图表视觉元素组构的秩序化和条理化。

2. 事件过程的全景式再现

在美国报纸上出现的一些图表甚至已经超出了单一"秀新闻"的概念，所有报纸都设有专门的图片记者，当一起飞机失事事故发生时，这些图片记者也像其他记者一样赶赴现场，搜集报道信息，有所不同的是，图片记者要关注其他细节，如飞机滑行了多少米，以便画出示意图。这些图表责无旁贷地承担起了再现事件全景过程、分析总结新闻的作用。

信息图表不仅将不同时间段发生的故事呈现于同一平面，并且将信息趣味化，这样的图表已经超出了我们理解的"图表"的概念，它不再是简单地作为新闻配图美化版面，而是加入了各种分析，已经变成了一个"新闻背景"、"新闻分析"，其新闻含量已经大大超出了

传统的"图表"概念。

3. 抽象概念的具象化表述

信息图表中的图形、色彩符号作为可被感知的形态,分为具象要素和抽象要素。其中具象要素以丰富的直观信息和鲜明的图解,使一些枯燥的数据和复杂的概念变得形象、生动,拓宽了文字传达的功能;抽象要素中图形形态的价值取决于意义,而意义则靠图形所表现的结构关系来体现,它们是异位而同体的。

1.5 信息图表的应用领域

信息图表的出现使信息传达更方便、准确,同时也更具魅力和价值,信息图表正是顺应时代多元化、交叉性发展的大环境下集多种学科于一体的产物。它已经渗透到人们生活的每个环节,在日常生活中,信息交流不再是一个复杂的文字阅读过程,而是一种轻松、直观的图像阅读活动。信息图表设计的艺术形式一直仅限于传统印刷媒介,直到 2000 年 Adobe 公司推出了动态媒体制作软件 Flash,设计师可以通过这一工具创造出更富艺术表现力的动态信息图表。

在广告行业,信息图表的应用极为广泛,在广告文案方面的策划效果如图 1-9 所示。

在新闻行业,信息图表的应用极为广泛,书籍、期刊、报纸已进入读图时代。图片在报纸中的地位越来越高。从媒介办报指导思想的转变可以看出,目前正由开始的"文重图轻"发展到后来的"图文并重,两翼齐飞"。作为平面信息图像化表达方式之一的新闻图表,在读图时代这个大背景下也得到了前所未有的发展。如图 1-10 所示是一张 2010 年由公款支付的英国王室开支信息图表,其来自于新闻网。

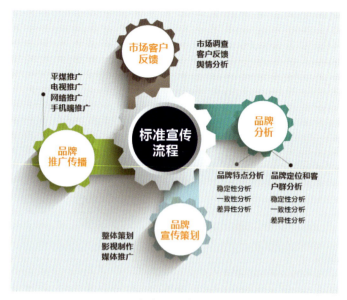

图 1-9　广告行业中的信息图表

图 1-10　新闻行业中的信息图表

在医疗行业，信息图表一般用来表示说明或进行调查数据，如图 1-11 所示。

第 1 章　认识信息图表

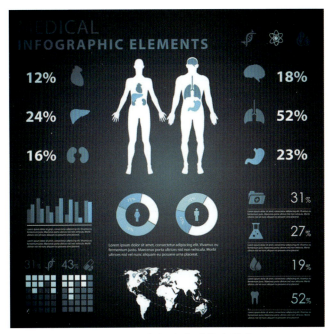

图 1-11　医疗行业中的信息图表

在房地产行业，信息图表的应用也极为广泛，例如用于吸引客户、说明数据、分析房产形势等内容中，如图 1-12 所示。

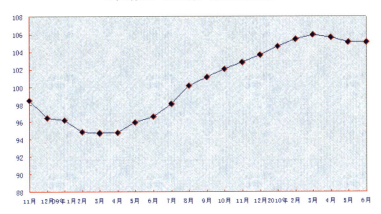

图 1-12　房地产行业中的信息图表

1.6　信息图表设计常用软件

现在的创作软件种类繁多，人们已经不单单局限于使用单一的软件来制作信息图表。现在常用的软件有 PowerPoint、Excel、Illustrator、CorelDRAW 等，在信息图表的制作上，每个软件都各自具有强大的功能和优势。下面分别来认识不同的信息图表创作软件。

1.6.1　PowerPoint 软件

Microsoft Office PowerPoint 是微软公司的演示文稿软件，如图 1-13 所示。用户可以在投影仪或者计算机上进行演示，也可以将演示文稿打印出来，以便应用到更广泛的领域中。利用 PowerPoint 不仅可以创建演示文稿，还可以在互联网上召开面对面会议、远程会议或在网上给观众展示演示文稿。PowerPoint 制作出来的作品称为演示文稿，其格式后缀名为 .ppt、.pptx，或者也可以保存为 .pdf、图片格式等。2010 及以上版本中可保存为视频格式。演示文稿中的每一页就叫幻灯片，每张幻灯片都是演示文稿中既相互独立又相互联系的内容。

图 1-13　Microsoft Office PowerPoint 启动界面

第 1 章 认识信息图表

1. PowerPoint 软件的特点

PowerPoint 是一款演示文稿制作软件,其操作简单、功能强大,如图 1-14 所示。它增强了多媒体支持功能,利用 PowerPoint 制作的文稿,可以通过不同的方式播放,也可以将制作好的演示文稿保存到光盘中以进行分发,并可在演示过程中播放音频或视频,以更加便捷地查看和创建高品质的演示文稿。

图 1-14　Office PowerPoint 软件

2. PowerPoint 软件的优势

(1) PowerPoint 使用户可以快速创建极具感染力的动态演示文稿,同时集成更为安全的工作流和方法以轻松共享这些信息,如图 1-15 所示。

图 1-15　动态演示文稿

（2）PowerPoint 具有强大的制作功能，例如文字编辑功能强、段落格式丰富、文件格式多样、绘图手段齐全、色彩表现力强等。

（3）通用性强，易学易用。PowerPoint 是在 Windows 操作系统下运行的专门用于制作演示文稿的软件，其界面与 Windows 界面相似，与 Word 和 Excel 的使用方法大部分相同，提供有多种幻灯版面布局、多种模板及详细的帮助系统。

（4）强大的多媒体展示功能。PowerPoint 演示的内容可以是文本、图形、图像、图表或视频，并具有较好的交互功能和演示效果。

（5）较好的 Web 支持功能。利用工具的超链接功能，可指向任何一个新对象，也可发送到互联网上。

（6）一定的程序设计功能。提供了 VBA 功能（包含 VB 编辑器 VBE）可以融合 VB 进行开发。

3. PowerPoint 的工作环境

（1）窗口介绍

PowerPoint 的窗口由标题栏、菜单栏、工具栏、文档窗口和状态栏组成，如图 1-16 所示。

图 1-16　PowerPoint 的窗口

第 1 章　认识信息图表

（2）工作环境

PowerPoint 共有普通视图、大纲视图、幻灯片浏览视图、备注视图和阅读视图环境 5 种不同的工作环境（也有的叫作 5 种视图）。在创建一个演示文稿时，用户可以在 5 种不同的环境之间进行切换，如图 1-17 所示。

图 1-17　5 种视图

1.6.2　Excel 软件

Microsoft Excel 是微软公司的办公软件 Microsoft Office 的组件之一，是由 Microsoft 为 Windows 和 Apple Macintosh 操作系统的计算机而编写和运行的一款试算表软件。Excel 是微软办公套装软件的一个重要的组成部分，它可以进行各种数据的处理、统计分析和辅助决策操作，广泛地应用于管理、统计财经、金融等众多领域，如图 1-18 所示。

图 1-18　Excel 启动界面

Excel 可以根据数据选定的图表类型，自动生成可编辑图表，如图 1-19 所示。

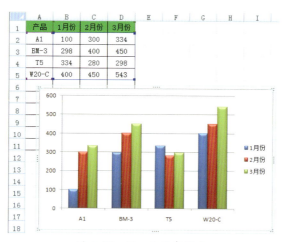

图 1-19　Excel 信息图表

1.6.3　Illustrator 软件

　　Adobe Illustrator 是一款应用于出版、多媒体和在线图像的工业标准矢量插画软件，作为一款非常好的图像处理工具，它广泛应用于印刷出版、专业插画、多媒体图像处理和互联网页面的制作等，也可以为线稿提供较高的精度和控制，适合生产任何小型设计到大型的复杂项目。如图 1-20 所示为 Illustrator 启动界面。

第 1 章　认识信息图表

图 1-20　Illustrator 启动界面

使用 Illustrator 不仅可以用于艺术创作，还可以制作一些图形信息图表、数据图表等。在很多情况下，制作的图表不是单一的数据说明，而是要将多种类型的图表结合在一起说明问题的，因为数据和图表比单纯的数字罗列更有说服力，成功地将要表达的事情更清晰、直观、形象地表达出来，如图 1-21 所示。

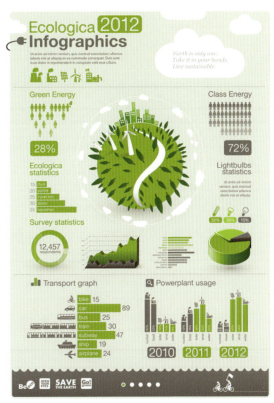

图 1-21　Illustrator 信息图表

1.6.4 CorelDRAW 软件

CorelDRAW 是一个专业图形设计软件，专用于矢量图形编辑与排版，借助其丰富的内容和专业图形设计、照片编辑和网站设计功能，用户能够随心所欲地表达自己的风格与创意，轻松应用于徽标标志、广告标牌、车身贴和传单、插图插画的设计、排版及分色输出等诸多领域，如图1-22所示。

图 1-22 启动界面

CorelDRAW可以绘制矢量图和编辑位图，可以让信息图表的色彩、图形变得很丰富、形象，更适合比较复杂的图表设计，如图1-23所示。

图 1-23 CorelDRAW 信息图表

第 2 章

信息图表的构成要素

　　随着信息图表的进一步发展,越来越受到人们的重视,用户希望创作出更吸引人的、更优秀的信息图表,而创作信息图表的前提是对其主要构成的了解及掌握,只有彻底了解和掌握了信息图表的主要构成要素,才能制作出优秀的信息图表。

　　本章主要介绍信息图表的构成要素,主要包括逻辑、布局、用色、图形、图片、图表、文本等,最后对所有元素进行整合和交叉处理,做到统一但不同一,彻底了解和掌握信息图表的构成要素,让读者对信息图表的理解更为透彻,是创作优秀信息图表的基础。

2.1 逻辑

逻辑是指思维的规律和规则，是对思维过程的抽象。逻辑的范围非常广泛，从核心主题如对谬论和悖论的研究，到专门的推理分析如或然正确的推理和涉及因果关系的论证，而本文的逻辑指的是其信息图表本身所描述事物所使用的逻辑思维。

2.1.1 结构层次清晰合理

结构层次清晰合理，是对信息图表整个逻辑的基本要求。信息图表是一种辅助表达的工具，其目的是让观看者能够快速地抓住表达的要点和重点。

因此，好的信息图表一定要思路清晰、逻辑明确、重点突出、观点鲜明，这是最基本的要求。但如果要达到以上要求，首先在信息图表的构思阶段，就要先拟好大纲，设计好内容的逻辑结构。如果是由现成的文字内容转制信息图表，则要对文字进行提炼，使之精简化、层次化、框架化。如图 2-1 所示，可以让观众迅速了解信息图表的主要内容。

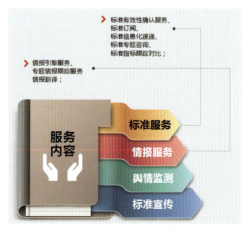

图 2-1　逻辑思维图

2.1.2 模板设计展现整体美

在开始制作信息图表时,不要着急做内容,而是要从整体上规划,做好模板的设计,具体可以按照下面的方法实施。

第 1 步,先设计信息图表的整体布局草图。整体布局包括主题、形状,如图 2-2 所示为设计的商城购物的流程草图。

第 2 步,设计信息图的颜色、文本等。

每一个信息图表都有明确的色彩区别,这样就可以让信息图表的观众能够更容易了解当前的内容,如图 2-3 所示。

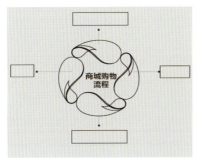

图 2-2 商城购物的流程草图　　图 2-3 商城购物的流程图

2.1.3 体现逻辑结构

颜色和逻辑的展示可以通过设置不同的主题颜色来区分不同的内容,这样更方便信息图表受众对信息图表内容进度进行准确把握。

图 2-4 展示了一个信息图表中不同工作状态的人群分别运用不同颜色的主题加以区分,使整个信息图表逻辑清晰,便于观众及时把握内容构架。

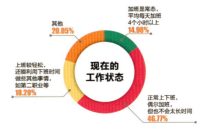

图 2-4 信息图表

2.2 布局

在众多信息图表的设计中，以文字为主的设计占据了绝大部分。虽然有时也会穿插大量的图形图像和图表，但在实际应用中，完全采用图解的处理方法设计并非易事。因此，设计者应考虑采用合理的布局来划分页面，使其能够更好地突出所要讲解的重点，并及时传达给观众。目标是使信息展示简洁和美观，建议结合"黄金分割"之类的经典设计理论。

2.2.1 距离之美

在信息图表设计中，通过合理调整文本之间的距离，也能使内容条理分明，促进物体与观众之间的沟通，在此所说的"间距"包括边距、行距、段距。这里笔者建议除非特别需要，千万不要将大段文字紧密排列，可以通过适当更改字体颜色、行间距等，增加可读性，如图2-5所示。注意不建议过分调整字间距。

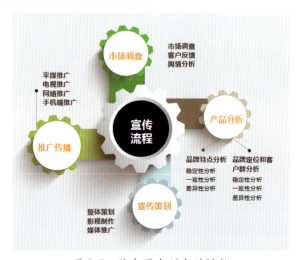

图 2-5　信息图表距离的排版

2.2.2 对齐之美

自古有"不以规矩,不能成方圆"的说法,在信息图表的制作中,边界、模块的上下左右对齐,会使信息图表更规整。如图 2-6 所示,图中 8 项内容相互对齐,工整有序,给人在视觉上很舒服的感觉,试想一下,如果 8 项内容排列杂乱无章,可能会让观众产生强烈的厌倦感。

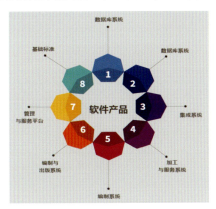

图 2-6　图形对齐排列

如图 2-7 所示的案例中,图片选用的是小图标,相互对齐,井然有序。文本框的上下均用图片点缀,整个页面美观舒适,让人有心旷神怡的感觉。

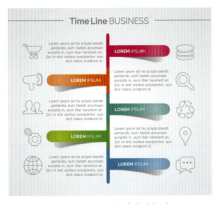

图 2-7　图像对齐排列

2.2.3 对称之美

在日常生活和艺术作品中,"对称"常代表着某种平衡、和谐之意。信息图表所讲究的对称一般指模块的左右对称和上下对称。把比重相同的内容以对称的方式排列,在某种程度上给读者传递着一种元素间的相互对比、比重平衡的信息,如图 2-8 和图 2-9 所示。

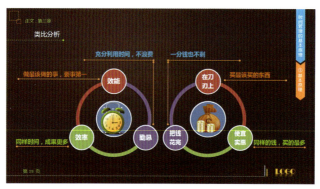

图 2-8　图表文本左右对称

图 2-9　图片和文本框对称

2.2.4 留白之美

留白简单地说就是留下一片空白。留白真的是难以言说的一种表达方式,因为留白更接近于一种意境。

在信息图表设计中，留白是一个基本的要求，切忌"顶天立地"，也就是说，无论是在信息图表中插入表格还是图片，主体的内容上不能及顶，下不能到底，无论上下左右都需要留出空间给观众。

如图 2-10 和图 2-11 所示，文本框的下部是一片留白，如果信息图表页面内容较少，不妨留白处理，留给观众更多的想象空间，营造出一种意境之美。

图 2-10　页面留白 1

图 2-11　页面留白 2

这两个案例的共同特点是充分利用了图片或文字里一些特别的细节来吸引观众，以及恰当、合理的留白，增加了想象空间，能打破死板呆滞的常规惯例，使版面通透、开朗、跳跃、清新，给观众在视觉上造成轻松、愉悦的感觉。

当然，大片空白不能乱用，一旦空白，必须有呼应、有过渡，以免为形式而形式，造成版面空乏。

2.3 用色

在信息图表的制作中，与华丽的立体效果、漂亮的图片相比，简练的配色显得更加重要。要遵循基本的配色理论，色彩会影响到信息的可读性，色彩要随着周围环境的变化而变化，紧扣主题。本节主要讲解信息图表的用色技巧，为信息图表的视觉效果奠定基础。

2.3.1 了解色彩基本知识

我们生活在五彩缤纷的世界里，天空、草地、海洋都有它们各自的色彩。色彩是点缀生活的重要角色，色彩设计是一门学问。在设计信息图表时灵活、巧妙地运用色彩，可以使作品得到各种精彩效果。接下来首先了解一些色彩相关的基本知识。

1. 伊顿 12 色相环

伊顿 12 色相环是由近代著名的瑞士色彩学大师约翰内斯·伊顿（Johannes Itten，1888—1967 年）先生设计。

色相环中每一个色相的位置都是独立的，区分得相当清楚，排列顺序和彩虹以及光谱的排列方式是一样的。

12 色相环是由原色、二次色和三次色组合而成，如图 2-12 所示。

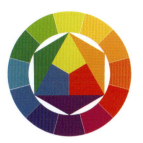

图 2-12 伊顿 12 色相环

一次色（原色）：在传统的颜料着色技术上，将红、黄、蓝称为颜料的三原色或一次色，3 种颜色彼此势均力敌，在环中形成一个等边三角形。

二次色（间色）：通过两种不同比例原色进行混合所得到的颜色为二次色，二次色又叫作间色。

三次色（复色）：用任何两个间色或 3 个原色相混合而产生的颜色为三次色（复色），包括除原色和间色以外的所有颜色。

2. 色光三原色与色料三原色

（1）色光三原色

色光三原色为红、绿、蓝。光线会越加越亮，两两混合可以得到更亮的中间色，黄、品红、青 3 种等量组合可以得到白色，如图 2-13 所示。

补色指完全不含另一种颜色，红和绿混合成黄色，因为完全不含蓝色，所以黄色就是蓝色的补色。两个等量补色混合也形成白色。红色与绿色经过一定比例混合后就是黄色了。所以黄色不能称为三原色。

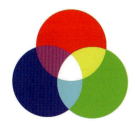

图 2-13 色光三原色（加法混色）

色光三原色的本质是三原色具有独立性，三原色中任何一色都不能用其余两种色彩合成。另外，三原色具有最大的混合色域，其他色彩可由三原色按一定的比例混合出来，并且混合后得到的颜色数目最多。

（2）色料三原色

除色光三原色外，还有另一种三原色，称色料三原色（减法三原色），如图2-14所示。我们看到印刷的颜色，实际上都是看到的纸张反射的光线，例如我们在画画的时候调颜色，也要用这种组合。颜料吸收光线，而不是将光线叠加，因此颜料的三原色就是能够吸收红、绿、蓝的颜色，即黄、品红、青，它们就是红、绿、蓝的补色。

把黄色颜料和青色颜料混合起来，因为黄色颜料吸收蓝光，青色颜料吸收红光，因此只有绿色光反射出来，这就是黄色颜料加上青色颜料形成绿色的道理。

图 2-14　色料三原色（减法混色）

3. HSL

HSL色彩模式是工业界的一种颜色标准，是通过对色相（H）、饱和度（S）、明度（L）3个颜色通道的变化以及它们相互之间的叠加来得到各式各样的颜色，HSL即是代表色相、饱和度、明度3个通道的颜色，这个标准几乎包括人类视力所能感知的所有颜色，是目前运用最广的颜色系统之一。

色相（Hue）：指色彩的相貌，如图2-15所示。

图 2-15　色相

饱和度（Saturation）：指色彩的鲜艳程度，也称色彩的纯度或彩度，如图 2-16 所示。

图 2-16　饱和度

明度（Lum）：指颜色的亮度，越亮越接近白色，越暗越接近黑色，如图 2-17 所示。

图 2-17　明度

4. 色彩冷暖

色彩的冷暖涉及个人生理、心理以及固有经验等多方面因素的制约，是一个相对感性的问题。色彩的冷暖是互为依存的两个方面，相互联系，互为衬托，并且主要通过它们之间的互相映衬和对比体现出来。一般而言，暖色光使物体受光部分色彩变暖，背光部分则相对呈现冷光倾向。冷色光正好与其相反。

冷色调和暖色调是指色彩带给人的感觉，前者给人安静、稳重、冷酷的感觉，如蓝、绿、蓝紫等；后者给人热情、奔放、温暖的感觉，如红、橙、黄等；另外还有黑、白、灰等中性色，具体可细分为如图 2-18 所示的几个类别。

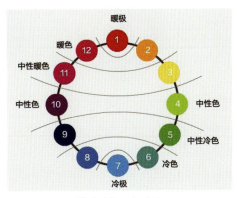

图 2-18　冷暖色

一般情况下，背景色调决定了信息图表的色调。冷色调的背景一般会用冷色调的内容；暖色调的背景一般会用暖色调的内容；中性的背景无论配冷色调还是暖色调的内容都可以，或者两种色调可以同时使用。

5. 常见色彩搭配

信息图表演示是一门视觉沟通的艺术，色彩在其中的分量举足轻重，但很多人并不知道如何搭配颜色，只是根据自己的感觉，结果就是五花八门，格外花哨，给观众的感受则是别扭、不协调、丑陋。

图2-19至图2-24是各颜色之间的关系，在制作信息图表时，经常用到的色彩搭配是相近色、类似色和中度色。

图2-19 补色（180°）　　图2-20 对比色（120°）　　图2-21 中度色（90°）

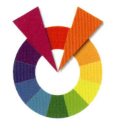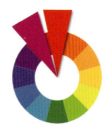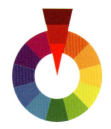

图2-22 类似色（60°）　　图2-23 相近色（30°）　　图2-24 同色（0°）

下面讲述几种双色搭配的具体案例。

（1）相近色

在色轮上相邻的颜色统称为相近色，用相近色做的信息图表比较素雅、正式、严谨，画面看起来也比较统一，如图2-25所示的图片就

是采用了相近色进行的色彩搭配。

图 2-25　相近色案例

（2）类似色

在色轮上 60°角内相邻接的色统称为类似色，类似色由于色相对比不强，给人感觉平静、稳重，因此在配色中较常见。如图 2-26 所示的图片就采用了类似色进行色彩搭配。

图 2-26　类似色案例

（3）中度色

中度色既有类似色平和的特点，又兼顾对比色变化多端的特点，色彩搭配有一定的反差，更容易吸引观众的注意。如图 2-27 所示的图片就采用了中度色搭配方案。

图 2-27 中度色案例

颜色不是独立存在的,它总是与另外的颜色产生联系,就像音乐的音符,没有某种颜色是所谓的"好"或"坏",只有与其他颜色搭配作为一个整体时,才能说是协调或者不协调。色轮表示颜色之间的相互关系,图 2-28 和图 2-29 分别为 24 色 7 环色轮和 12 色 5 环色轮,设计者可以结合色彩搭配原理使用。

图 2-28　24 色 7 环色轮　　图 2-29　12 色 5 环色轮

6. 无彩色与有彩色

从理论上色彩可以分为无彩色(白、灰、黑)与有彩色(红、橙、黄、绿等)两大类别。无彩色和有彩色搭配在一起,可以使图像中的重点更加突出。如图 2-30 所示的图像设计就利用了两种色彩的搭配。

图 2-30　无彩色与有彩色彩搭配

2.3.2 信息图表上色

制作信息图表是一个创造美的过程，美在背景、美在颜色。主要方案有整体单色系、逻辑单色（即不同章节不同色）以及组合色（主色＋副色）。

正文颜色一般选用灰色，根据不同的背景，可选择不同的深浅。如果背景是深色，则正文选择白色。

对于强调文字部分颜色的选择，当强调正面观点时，用主风格色；当强调反面观点时，用红色或副色。如图 2-31 所示的信息图表中颜色的选择，背景为浅色，字体颜色为深灰色，强调字体为主题颜色橘色，反面观点用红色，强调内容字体加大。颜色搭配合理，内容中心突出。

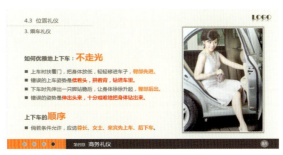

图 2-31　浅色背景文字颜色设置

图 2-32 所示案例背景为深色，字体颜色为白色，强调字体为主题颜色橘色，强调内容字体加大，字体和颜色的结合让画面规整严谨。

图 2-32　深色背景文字颜色设置

2.3.3 应用渐变

在信息图表中渐变颜色也是常用的，通常用于背景或小范围的图形制作上，以增添视觉效果。从如图2-33所示的案例可以看出来，用银灰到白色的渐变，可衬托气氛，渲染效果。

图 2-33 应用渐变

2.4 图形

在信息图表中，图形是非常重要的，恰当的图形能够成倍地增加信息图表的渲染效果，但是寻找合适的图形是非常烦琐的一件事情，通常会浪费大量的时间。而PowerPoint软件提供了丰富的自选图形，用户可以通过对这些图形进行编辑加工，生成各种图形效果，从而提升制作信息图表的效率。

2.4.1 简单的绘图技巧

在制作信息图表的过程中，需要使用与内容相配的图形，有时候找不到合适的图形，我们只能自己动手绘制了，下面讲解简单的绘图技巧。

1. 巧用 Shift 键

在绘制图形时，经常碰到直线不直、圆形不圆、正图形不正、拉伸变形这些问题，要花费大量的时间在图形调整上，经过一番努力之后也只能做到"类似标准图形"，而配合 Shift 键能画出规规矩矩的标准图形，如图 2-34 所示。

图 2-34　绘制正图形

在拉伸图形时，可以按住 Shift 键的同时拖动图形的 4 个对角之一进行缩放，以确保图形成比例缩放。

2. 活用 Ctrl 键

选中一个图形后，连续按组合键 Ctrl+D，就会在右下侧连续复制图形。

拉伸图形时，如果按住 Ctrl 键的同时拉伸图形，图形的中心点始终保持不变。

3. 按住 Ctrl+Shift 键并拖动对象实现水平复制

选中图形，按住 Ctrl+Shift 键的同时拖动鼠标，即可绘制出在水平或垂直方向上和原图形相同的另一个图形。

4. 锁定绘图模式

如果需要连续绘制同一图形，可以在选择的图形上单击鼠标右键，在弹出的快捷菜单中选择"锁定绘图模式"命令即可，如图 2-35 所示。

图 2-35　打开快捷菜单

5. 制作弯曲箭头

如果要绘制弯曲的箭头，可以通过先画弧，再设计圆弧的末端箭头实现，如图 2-36 所示。

图 2-36　绘制弯曲箭头

2.4.2　神奇的"合并形状"功能

"合并形状"处理之后，会形成一个或多个新的图形，该功能实现了图形的创新，大到制作模块，小到一个装饰性的图形，都可以使用该功能处理，这是提高信息图表设计感不可缺少的工具。

如图 2-37 所示是几种合并方式的效果。

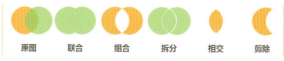

图 2-37　合并效果

不仅形状之间可以合并，文字和形状、文字和文字之间也可以设

置合并形状，如图 2-38 和图 2-39 所示。

图 2-38　文字和形状合并——组合　　图 2-39　文字和形状合并——剪除

2.4.3　"面"的设计方案举例

1. 透明设计

透明的模块会给人朦胧的感觉，有种"犹抱琵琶半遮面"的韵味。图 2-40 所示的两个图形相比较，右图 3 个圆形具有透明效果，很漂亮。那么如何从普通的图形制作出具有透明效果的图形呢？

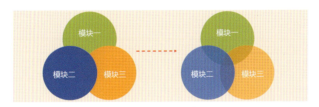

图 2-40　透明效果

首先绘制出 3 种不同颜色的圆形，然后分别在"设置形状格式"窗格中设置其透明度即可，如图 2-41 和图 2-42 所示。

图 2-41　菜单栏 - 设置窗格　　图 2-42　蓝色圆形已设置透明度

透明设计在信息图表中应用广泛，如图 2-43 所示。如果将标题文本直接放置在图片上，那么在字体的配色方面就不太好把握，同时也不太好协调与背景图片的关系。若在文本下方加上一个白色透明渐变背景框，效果立竿见影，画面协调又不失层次感。

图 2-43　为标题添加透明背景框

2. 渐变设计

渐变有两种：一种是异色渐变，即图形本身有两种以上不同颜色的变化，如七色彩虹；另一种是同色渐变，即图形本身只有一种颜色，但这种颜色由浅入深或由深到浅发生渐变，类似光线在不同角度照射产生的效果。

渐变的用意在于增加信息图表画面的生动性和立体感，但使用不慎会导致画面过花，特别是异色渐变，需慎重使用。图 2-44 中页面文字背景框就是利用了渐变填充，给人华丽和立体的感觉。

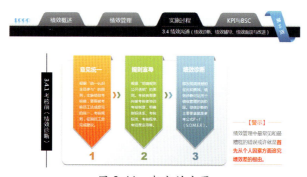

图 2-44　渐变的应用

2.4.4 图形创新设计举例

信息图表中插入的图形都是最基本的形状,通过某些合并设置即可实现图形的创新,创新的图形应用在信息图表制作中,无疑会成为页面的亮点,小到一个便签,大到图表文件都可以使用创新图形,精心的设计往往更能打动观众。

图 2-45 中文字前面的项目符号很漂亮,是怎么实现的呢?

图 2-45 文字前特殊的项目符号

首先通过"插入"菜单绘制一个泪滴形和一个圆形,然后将两个图形重叠,并选中两个图形,再选择"格式"菜单,单击"形状编辑"组中的"剪除"功能,并将"形状轮廓"设置成"白色",如图 2-46 所示。

接下来右击图形,在弹出的快捷菜单中选择"设置形状格式",在"设置形状格式-效果"窗格的"阴影"选项中,"预设"选择"向下偏移",即可得到一个创新图形。具体大小及角度等设置如图 2-47 所示。

图 2-46 绘制效果图　　　　图 2-47 设置阴影

2.5 图片

信息图表中图片的比例非常重,优秀而适合的图片是可遇而不可求的,而我们的时间不可能都浪费在寻寻觅觅中。PowerPoint 软件有强大的图片处理功能,简单几步就可以实现精美的图片效果。下面介绍其中一些图片处理的功能。

2.5.1 图片相框另类添加方法

PowerPoint 软件在图片样式中提供了一些较为精美的相框,如图 2-48 所示。不过直接利用这些边框有时会使图片变得模糊,而且选择性不多,而自定义相框会使图片的效果更理想。

图 2-48　图片样式列表

通常可以采用直接双击图像,然后再通过"图片边框"和"图片效果"中的"阴影"效果来实现自定义边框,如图 2-49 和图 2-50 所示。

图 2-49　"图片效果"菜单　　图 2-50　自定义相框效果

2.5.2 快速实现映像效果

图片的映像是图片立体化的一种体现，图 2-51 中图片运用映像效果，给人更加强烈的视觉冲击。

图 2-51　图像映像效果

要设置映像效果，可以选中图片后，选择"格式"|"图片样式"|"图片效果"|"映像"菜单命令，然后选择合适的映像效果即可，如图 2-52 所示。一般选择有一定距离、映像适中的效果。

另外，右击图片，选择快捷菜单中的"设置图片格式"命令，在"设置图片格式"窗格中可以对映像的透明度、大小等细节进行设置，如图 2-53 所示。

图 2-52　选择映像

图 2-53　设置映像选项

2.5.3 快速实现三维效果

图片的三维效果是图片立体化最突出的表现形式，如图 2-54 所示。

如何能实现这种让图片看上去像是立起来的效果呢？

图 2-54　三维效果

首先选择"格式"|"图片样式"|"图片效果"|"三维旋转"|"透视"|"右透视"菜单命令，设置透视效果，然后再调整旋转度、映像等即可完成。

三维效果为信息图表演示带来了革命性的变化，但并非越立体越好，使用时应注意以下几个原则。

（1）不可喧宾夺主。有的信息图表使用了大量的修饰性图片，如果这些修饰性画面全用立体效果，反而冲淡了主题。

（2）画面要统一。阴影、旋转等要有一定的规律，保持统一，不可随意添加，导致前后的立体效果互相冲突。

（3）要根据背景而定，简洁的背景适用立体效果，复杂的背景要慎用，那只会让画面眼花缭乱。

2.5.4　欺骗你的视觉——翘角效果巧实现

人的视觉常常会欺骗自己，一个平面的物体，就因为增加了阴影，它就突然翘起来了。

如图 2-55 所示，这张图片呈现出两边微微翘起的效果，只要增加适当的阴影就可以实现这种效果。

第 2 章　信息图表的构成要素

图 2-55　翘角效果

首先,绘制一个细长形的三角形,颜色为"黑色,淡色 50%",右键单击该图形,选择"设置形状格式"命令,在打开的"设置形状格式"窗格中,选择"柔化边缘"按钮,设置柔化大小为"10 磅",如图 2-56 和图 2-57 所示,再放置在图片左下方合适位置,然后使用"复制"和"旋转"命令,在另一侧放置同样的三角形,即可完成图片的翘角效果。

图 2-56　绘制三角形　　　　图 2-57　设置"柔化边缘"

图片卷翘阴影的绘制大小要适当,如果是两侧同时翘起,则阴影大小要一致,否则会显得非常不自然。

2.5.5　利用裁剪实现个性形状

在 PowerPoint 软件中插入图片的形状一般是矩形,通过裁剪功能可以将图片更换成任意自选图形,以适应多图排版。

双击图片后,选择"格式"|"大小"|"裁剪"|"裁剪为形状"命令,然后选择要裁剪的形状即可,如图 2-58 所示。

图 2-58　选择命令

下面两幅信息图表中均采用了裁剪为形状的功能对图片进行了处理，其中图 2-59 中的图片裁剪为六边形，更有设计感。图 2-60 中的图片裁剪为立方体，使画面立体感十足，将观众的视线集中在图片上。

图 2-59　裁剪为六边形

图 2-60　裁剪为立方体

2.5.6 图框填充图片

如果想要的图片裁剪形状没有怎么办？可以通过"绘制图形"|"填充图片"的方式来实现。需要注意的是绘制的图形和将要填充图片的长宽比务必保持一致，否则会导致图片扭曲变形，从而影响美观。

右键单击图形，在"设置形状格式"窗格的"填充"选项中，选中"图片或纹理填充"单选按钮，在"插入图片来自"下方，单击"文件"按钮，选择要插入的图片即可，如图 2-61 和图 2-62 所示。

图 2-61　图片填充效果图　　　图 2-62　设置填充方式

2.5.7 各种快捷效果

图片艺术效果的选用，适用于特定场合，可以增加图片的吸引力。在"格式"菜单下的"调整"选项组中可以设置图片不同的效果，如图 2-63 所示。

图 2-63　"调整"菜单选项

其中：

（1）"更正"选项针对图片的"柔化/锐化"、"亮度/对比度"的设置，图 2-64 至图 2-69 是几种不同的效果。

图 2-64　柔化 50%　　　图 2-65　柔化 25%　　　图 2-66　锐化 50%

图 2-67　亮度 -40% 对比度 -40%　图 2-68　亮度 0% 对比度 -40%　图 2-69　亮度 +40% 对比度 -40%

（2）"颜色"选项可以调整图片的"颜色饱和度"、"色调"和"重新着色"；图 2-70 至图 2-78 是对图片进行不同的饱和度设置、色调设置和重新着色后的效果。

图 2-70　饱和度 0%　　　图 2-71　饱和度 33%　　　图 2-72　饱和度 100%

图 2-73　色温 4700K　　　图 2-74　色温 5300K　　　图 2-75　色温 8800K

图 2-76　灰度　　　　　图 2-77　褐色　　　　　图 2-78　红色

（3）"艺术效果"可以调整图片的风格，图 2-79 至图 2-81 是几种艺术效果。

图 2-79　标记　　　图 2-80　马赛克气泡　　　图 2-81　粉笔素描

2.6　图表

图表也是信息图表的常见表现形式，其种类多种多样，表现力和说服力强，拥有多种风格，视觉冲击力强烈。而 PowerPoint 软件中有着丰富的图表制作模型，能够帮助用户制作出出色的信息图表。

2.6.1　SmartArt 图表的优化设计

在 PowerPoint 软件中 SmartArt 图表的使用是非常便利的，用户还可以对其进行优化，如图 2-82 是 SmartArt 中的图表，可以对其设置个性化颜色，并添加连接线和下划线，这样效果就更好了。

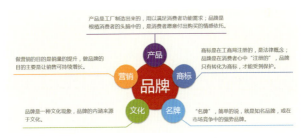

图 2-82　经过优化的图表

2.6.2　SmartArt 图表的创新设计

目前信息图表的制作中对图表的要求远不止 SmartArt 图表库中的

样式，逻辑关系各种各样，人们的需求自然各不相同。每个 SmartArt 图表通过取消组合，会得到图表分散后的各个图形。这些图形经过单独的编辑后再重新排列，就可以得到更多的效果。

图 2-83 是 SmartArt 中的递进关系图表，取消组合后，设计成并列关系图表，并重新着色、分别添加动画效果。

图 2-84 所示的案例图形是 SmartArt 并列图表的创新，通过取消组合得到相同形状的六边形，再进行相应的颜色及透明度的设置，即可得到非常时尚且和页面和谐统一的图形模块。

图 2-83　图表创新设计 1　　　图 2-84　图表创新设计 2

2.6.3　信息图表的仿制

现在各种信息图表非常流行，例如腾讯的新闻百科中有各种漂亮的信息图表。在百度或者谷歌网站上输入信息图表，也可以找到许多时髦的图表。

图 2-85 中的图表是怎么实现的呢？实际上就是两个弧形拼起来就好了。

图 2-85　图表示例

不难看出，以上图表是由 3 部分组成：两个不同颜色的圆弧和一个灰色圆形外框。但 3 个部分组合到一起就构成了非常美观、时尚的图表，如图 2-86 所示。

第 2 章　信息图表的构成要素

图 2-87 中的 3 个图表样式美观，同样绘制方法也很简单，由两个扇形组成，在绘制百分比图表时可以应用此类图形。

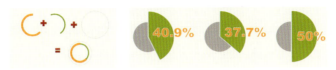

图 2-86　图表构造图　　图 2-87　两个扇形构成的图表

2.6.4　个性图表的仿制

在浏览网页、报告遇到比较漂亮的个性图表时，随时保存下来，当需要时可以信手拈来作为制作信息图表的素材。如图 2-88 所示是一个颜色丰富的饼状图。

将图 2-88 中的图表搬到信息图表中就成了一个非常简洁、新颖的关系图表，如图 2-89 所示。需要注意的是，不能将网络图表生搬硬套至信息图表中，要根据页面的整体设计和内容关系来衡量该图表是否适合自己的信息图表，否则画面很容易产生生硬感。

图 2-88　图表样式　　　　图 2-89　信息图表关系图表

2.6.5　个性图表的创新

不是网络上所有的图表都可以直接拿来使用，当某一个图表类型

非常符合信息图表的设计，但直接使用又不合适，这时就要对图表进行个性化的创新，使之能融入我们的信息图表中。

以下两幅图表差异很大，如图 2-90 是笔者从百度中偶然发现的，而图 2-91 是笔者根据图 2-90 的形状所激发的灵感而进行的创新设计。

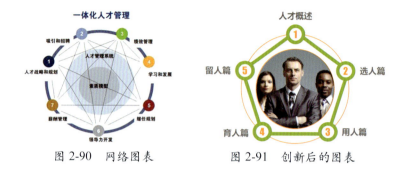

图 2-90　网络图表　　　　　图 2-91　创新后的图表

2.6.6　根据灵感大胆尝试

在素材的不断积累中，也会提升用户的创作灵感，在制作图表时，也可以根据个人的灵感自己绘制图表，往往会有意想不到的效果。如图 2-92 完全是根据笔者突然迸发的灵感所设计的图表，简洁清爽。

图 2-92　根据灵感设计的图表

2.6.7　模块灵活摆放形成图表

同样的图形模块，可以灵活摆放，或适度改变大小，就可以形成非常美观的图表。

如图 2-93 和图 2-94 所示，类似的图表，由于摆放位置不同，完全是两种不同的效果。

图 2-93　分散型　　　　　图 2-94　紧凑型

2.6.8　引入图片的图表设计

在设计图表的过程中，可以根据版面的需求，灵活地引入图片，让表达更直观！如图 2-95 所示，方法在上一节已进行详细介绍。

图 2-95　引入图片设计图表

2.7　文本

在人们固有的思维中，文本是枯燥、单调的。在信息图表里面，只要掌握一些小技巧，文本也能玩出范儿，文本也可以很出彩，选用的字体数量不宜过多，同时要注意它的物理形态及逻辑结构。本节将学习如何设计和美化文本，让文本为信息图表锦上添花。

图话——信息图表设计与制作专业教程

2.7.1 认识文字

1. 信息图表设计中常用的中英文字体

字体分为两种：衬线字体和无衬线字体。在实际运用中，无论是中文字体还是英文字体，都会用到衬线字体和无衬线字体。在信息图表设计中，常用的中英文字体如下。

☆ 衬线中文字体：宋体、仿宋、新宋体、华文宋体、华文中宋、华文仿宋、楷体、隶书。

☆ 衬线英文字体：Times New Roman。

☆ 无衬线中文字体：微软雅黑、黑体、幼圆、华文细黑、方正姚体。

☆ 无衬线英文字体：Arial。

以上这些常用字体都是 Office 软件自带的，再加上从各种渠道下载下来的字体，信息图表的文本可以玩出千百种花样。

2. 怎样安装字体

用户可以通过软件，如"字体管家"，或者一些网站，如"求字体"等下载得到需要的字体。一般字体文件格式都是 TTF 格式。那么如何使这些字体生效呢？如果是从"字体管家"上面下载的，都会自动安装好，重新打开办公软件即可找到该字体。如果是从其他渠道下载的字体，方法也很简单。对于 Windows Vista 和 Windows 7 系统，首先将下载的压缩包解压，找到里面的 TTF 格式文件，右键单击字体文件，执行"安装"菜单命令即可。对于 Windows XP 系统，只需要把下载的 TTF 格式文件放到 C:\WINDOWS\Fonts 文件夹内即可。要注意字体的版权，公司广告牌使用字体等商业用途必须通过正规渠道获得字体厂商授权。

3. 如何挑选衬线体与无衬线体

衬线字体是在字的笔画开始及结束的地方有额外的装饰，而且笔画的粗细会因直横的不同而有不同。相反，无衬线字体就没有这些额

外装饰，而且笔画粗细大致上差不多。简单来说，衬线就是文字笔画两端的短线，如图 2-96 所示。

图 2-96　衬线体与无衬线体

衬线字体较易辨识，也因此易读性较高。而无衬线字体则较醒目。衬线字体强调了字母笔画的开始及结束，因此较易前后连续性的辨识。衬线字体强调一个单词，而非单一的字母，而无衬线字体则较强调个别字母。在字体很小的场合，通常无衬线字体会比衬线字体更为清晰。

两种字体适用于不同用途。通常文章的内文、正文使用的是易读性较好的衬线字体，可增加易读性，而且长时间阅读尤其是以单词为单位阅读时，较不容易疲倦。而标题、表格内用字则采用较醒目的无衬线字体，需要显著、醒目，但不必长时间盯着这些字来阅读。像 DM、海报类，为求醒目，这种类型的短篇段落也会采用无衬线字体。但在书籍、报纸杂志等正文有相当篇幅的情形下，应采用衬线字体来减轻读者阅读上的负担。对中文来讲，例如宋体就是衬线字体，它通常是和 Times New Roman 字体搭配。而黑体、圆体就相当于是无衬线字体。在中文直排的情况下，不易显现衬线字体和无衬线字体之间的差异，但是在目前中文横排相当普遍的情形下，以上所讲的易读性、醒目性也适用于中文。

从设计上来说，扁平化的设计风格偏向使用无衬线字体。无衬线字体让人感觉更简洁，更具有现代感。

2.7.2　排列文本

文字用于阅读，通过文字的内容，观众便可以很容易地了解当前

信息图表所要传达的思想重心。根据信息图表的具体设计，有些文字不便于配图，即形成纯文字的页面，此类的排版比图片的排版要难，如果排版不佳，会使整个页面呆板僵化，让观众产生厌倦感，从而不便于信息的传播。

　　文字的排版分为字少时的排版、字多时的排版以及文字的图表化处理。首先，字少时的排版讲究错落有致、突出重点。一般突出重点的方法有字体字号的设置、颜色的设置、加彩色背景图形等，有利于观众第一时间了解演讲者表达的内容。如图 2-97 和图 2-98 两幅图中的文字排版对比，从视觉上来说，后者明显比前者更容易让观众接受。

图 2-97　重点不突出　　　　图 2-98　错落有致，重点突出

　　其次，字多时的排版要求布局合理、规整匀称。从图 2-99 所示的案例可以看出，页面的排版规整有序，背景图形的运用使整个页面生动、活跃，感官上也容易被观众接受。

图 2-99　布局合理、规整匀称

　　最后，文字的图表处理是文字的一种表现形式，使整个信息图表设计感更强烈，也更便于观众记住信息图表的内容。使用图形图表对文字内容进行形象化的处理，观众可能在几年后还会对该内容记忆犹新。如图 2-100 和图 2-101 所示，后者明显比前者更便于观众记忆。

第 2 章　信息图表的构成要素

图 2-100　内容呈段落编排

图 2-101　内容呈图形排版

2.7.3　修饰文本

PowerPoint 软件内置了一些艺术字的格式，通过"格式"菜单中的"艺术字样式"选项，可以快速地将选择的文本改变为相应的样式。如图 2-102 所示，选择标题，然后展开艺术字样式选项，再进行相应的选择即可。

图 2-102　设置艺术字效果

1. 快速实现阴影效果

通过"格式"菜单中的"文本效果"选项，可以为文本设置阴影、映像、发光、三维旋转等效果，如图 2-103 所示。只要选择相应的文本内容，然后展开所对应的菜单项，再选择相应的选项即可。

图 2-103 文本效果选项

如图 2-104 所示为不同的阴影效果。

图 2-104 不同的阴影效果

如果需要对阴影进行详细的设置，则可以通过菜单下方的"阴影选项"展开"设置形状格式"面板进行设置，如图 2-105 所示。

第 2 章 信息图表的构成要素

图 2-105 设置阴影选项

2. 快速实现映像效果

在"文本效果"下拉菜单中选择"映像"选项，则可以设置不同的映像效果，如图 2-106 所示。

同样如果要设置映像的具体选项，则可以通过"设置形状格式"面板进行设置，如图 2-107 所示。

图 2-106 不同的映像效果

图 2-107 映像选项设置

3. 快速实现三维旋转效果

如果要对文本设置一些三维旋转效果，可以通过"文本选项"菜单项中的"三维旋转"进行设置，如图 2-108 所示为不同的三维旋转效果。

同样，通过设置"形状选项"格式，可以对三维选项进行设置，如图 2-109 所示。

图 2-108　不同的三维效果　　　图 2-109　设置三维旋转选项

4. 快速实现转换效果

通过转换功能，可以将文本制作出各种不同的路径效果，只要选择要转换的文本，然后通过"文本效果"菜单项中的"转换"命令即可设置相应的形状，如图 2-110 所示。

图 2-110　不同的转换效果

5. 文本也能填充

通常只有形状或者文本框才能进行图片、纹理或者渐变的填充，但是在 PowerPoint 中文本同样可以进行填充。假设要对文本进行纹理填充，那么可以先选择要填充的文本，然后再单击"文本填充"选项，在弹出的下拉选项中选择"纹理"，再选择相应的纹理即可，如图 2-111 所示。

图 2-111　对文本进行纹理填充

6. 设置文本框效果

与 Word 不同，信息图表中的文本是通过文本框实现输入的，只不过默认情况下文本框并不显示，但它却是实实在在存在的。因此，对于文本的格式操作，文本框样式同样不容忽视。选择要设置的文本框，然后通过"格式"菜单下的"形状样式"选项就可以设置文本框的填充色、轮廓颜色以及各种形状效果，如图 2-112 所示。

图 2-112　形状样式设置

图 2-113 和图 2-114 是对文本框进行不同格式设置前后的对比效果。

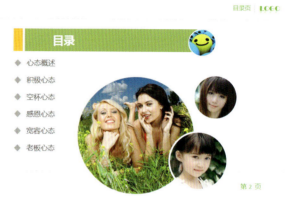

图 2-113　设置前

图 2-114　设置后

第3章

信息图表的制作及表现形式

优秀的信息图表会令人眼前一亮，印象深刻，那么怎样才能制作出出色的信息图表呢？这就要注意信息图表的制作流程了。正所谓"不积跬步，无以至千里，不积小流，无以成江海"，不按照流程一步步积累走下来就不能获得更优秀的图表。流程是通往优秀信息图表的基石，那好的表现形式则是阶梯，让本身平凡的信息图表跳跃起来。总之，在信息图表的创作上，流程与表现形式缺一不可。

本章主要介绍信息图表的制作流程及表现形式，主要包括选定主题、确定对象、敲定内容、设置布局、绘制草图、搜集与设计、多种表现形式等，让读者了解和掌握信息图表的制作及表现形式，从而创作出更优秀的信息图表。

3.1 信息图表的制作流程

制作信息图表从主题开始，首先需要确定所要表达的含义，然后确定对象，决定用什么方式、达到什么目的，再通过收集资料来充实内容，设置标题、格式等布局，然后按照所想所思绘制草图，最后再次搜集信息并在草图基础上完成信息图表的设计。

3.1.1 选定主题

同一个话题，某个人说了一大段的话，但是听众听完后却不知所云，而另一个人寥寥几句却能引起听众的兴趣，令人能听得进去。这就是对主题的把握问题，如图 3-1 所示的两张图同时阐述同一信息，但是效果截然不同，这就是优秀信息图表的魅力。主题是一张信息图表的核心要素，选择主题时一定要慎重。选定主题，就为信息图表定好了大的方向。

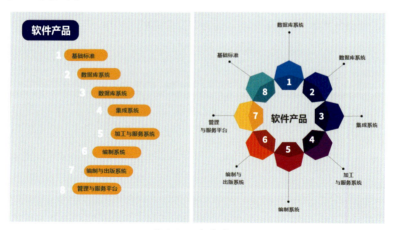

图 3-1 选定主题

选择主题还是很有讲究的，在指定信息图表的主题时，我们要先想一想，有哪些内容是自己熟悉，而其他人不熟悉的。其实大多数信

息图表都是这样使用主题的，而我们选择主题时最好是选择自己熟悉而别人不熟悉的内容，如图3-2所示。

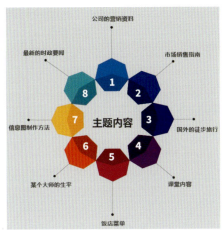

图3-2 选定主题

3.1.2 确定对象与目的

制作信息图表就要考虑好所要传达信息的客户群体，如果不考虑客户群体，很容易引发问题，例如：给小孩看的书换成只有文字的，那么小孩会接受吗？能看进去吗？所以考虑好客户群是非常重要的。

制作信息图表时，一定要把接收并传递信息图表的对象与信息图表所要实现的目的规划清楚。如果对这些还不够明确，那么可以从以下几点着手来分析。

（1）在最先的数据分析记载时采用"××做了××"简单叙述。

（2）记录接收信息图表的用户，例如公司职员、商场消费者、学生、客户、普通的群众等。

（3）在记录的信息图表接收群体中分析重点的小群体，着重分析他们的各种影响因素，在影响因素中多下功夫。

（4）记录接收群体对于信息图表的反应，以达成制作信息图表的目的。

下面来看图 3-3 所示的信息图表，这是一个公司的宣传资料，从画面中就可以明显地看出来此信息图表所表达的本公司客户与业务信息，十分形象。

图 3-3　确定对象与目的

3.1.3　敲定内容

信息图表的内容是十分讲究的，表现在信息图表上的信息贵精而不贵多，务必语句精炼，指向明确。而具体应该怎样做呢？下面就从以下几个方面来分析。

1. 贵精而不贵多

信息图表的编辑水平保持一定水准，要学会对所编辑的内容进行提炼和升华，如果放在信息图表上的内容众多，像本百科全书似的，那么就会对所要表达的主体产生影响。在编写内容时要注意对信息图表内容进行高度提炼，可以看到优秀的信息图表上的内容都是简单但表现力强的，很少有长篇大论的信息图表，毕竟信息图表更多地是以图的形式出现，而内容就是图中的点睛之笔，通过 3-4 所示的图就能看出来繁与简的区别。

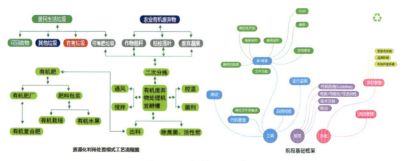

图 3-4　贵精而不贵多

2. 指向性明确

一切围绕主题，信息图表的篇幅和特点局限了内容的篇幅，而对内容的限制使对内容的要求标准更高。在篇幅有限的情况下，图表的内容就要围绕主题，指向性明确，杜绝错写乱写与内容主题不相干的语句，如图3-5分别是成功的与失败的信息图表，可以对比一下，因为内容的混乱，与主题不符，后一副明显是一张失败的信息图表。

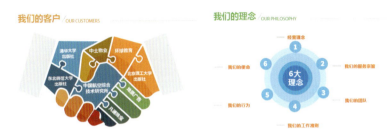

图 3-5　指向性明确

3.1.4　设置布局

设置布局也是创作信息图表的重要环节，毕竟布局的美观决定了人们观看信息图表的意愿。人们对于视觉上的美感是非常向往的，漂亮而大方的信息图表会吸引人的注意，更易于达到制作的目的。

对于信息图表的布局，根据不同的内容，可以使用不同的布局形式，而将内容与布局完美结合时，就是最适宜的布局了，下面欣赏图3-6所示的一组几种不同的布局。

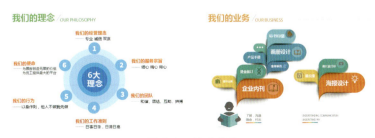

图 3-6　设置布局

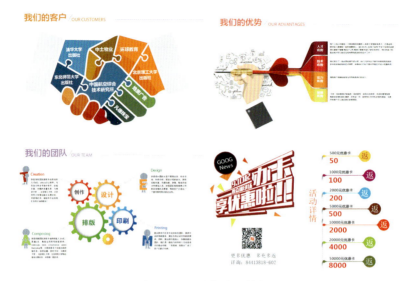

图 3-6　设置布局（续）

3.1.5　绘制草图

绘制草图，是对以上步骤的小总结，一般会在纸上慢慢绘制，在绘制过程中还可以查漏补缺，及时调整错误，将信息图表大致确定下来。绘制草图的步骤如下。

（1）四方形
首先根据最终比例，绘制一个长方形。

（2）标题
确定标题，起一个优秀的标题名称，标题越短越容易吸引人，必要时可以使用略夸张幽默的词语，要引起人的兴趣但不能令人过分地兴奋或消极。最后，标题一定要包含信息图表的内容。

标题的创意来源和其他页面设计一样，都需要不断地积累，注重细节往往是制作信息图表时灵感的来源，如图 3-7 所示的标题栏，其灵感来源则是如图 3-8 所示的网页下载进度图标，经过修改创新之后，

第 3 章　信息图表的制作及表现形式

使整个信息图表的风格更加灵活多变。

图 3-7　创意作品

图 3-8　灵感来源

（3）概念

在确定标题与对象的基础上，确定图形的概念设计。图形的概念设计就是用图片让人们联想到内容，那么怎样才能创作出出色的图形概念呢？这就需要细心制作。

首先写下一个与内容相关的词语，能让人联想到一幅具体的图像。然后灵活地运用隐喻、象征、拟人等方式，将内容化为有趣的概念。最后列举合适的例子来联想修饰概念，如忧郁的海、快乐的风、下沉的船只、弯曲的小径、彩色的云等。

还有一点就是模仿，刚开始时，参考其他人的优秀作品会对我们很有帮助，可以从中获取灵感，但切记不要照搬照抄。如图 3-9 为几种优秀的概念创意。

图 3-9　概念

（4）设置

这一步是决定最终作品的风格并进行整理。在正式开始制作之前，要确定使用的主颜色、最终尺寸、用途等。如果信息图要用于印刷，那么就要根据打印用纸调整比例，并调整颜色模式，避免色相不一的情况发生。关于颜色与作品风格的协调统一，可以图 3-10 作为参考。

图 3-10　设置

（5）画草图

画草图就是对之前所有工作的总结。草图不需要画得多么仔细和漂亮，可大胆地放开自己的思路进行绘制。画草图还有几个要点：例如要从实际出发，考虑制作时间，查漏补缺，保证重要内容的全部填入，最好画在草纸上，便于涂改和修正。另外要多听取别人的意见和看法，取长补短，这是很有好处的。如图 3-11 所示为草图设计。

图 3-11　画草图

第 3 章　信息图表的制作及表现形式

3.1.6 搜集与设计

草图画完之后，就要开始搜集物体图片及其他需要绘制和拍摄的素材了。在制作信息图表的过程中，这个步骤是耗时最多的。不要漫无目的地通过网络搜索资料和图像，要将事物信息分开来规整，依据草图与设计理念来整理相关的资料，选择具体的方法，网上可以搜到的就上网寻找，不好搜到或网上找到的不满意就可以拍摄，或自己制作，灵活运用，因地制宜，这样不仅可以使制作的过程变得简单，还能大大提高制作效率。

从图 3-12 至图 3-17 为一些常用网站的素材来源，读者可作为参考。另外应该养成良好的素材搜索整理习惯，随时搜索整理，便于使用。

1. 百度图片 http://image.baidu.com

图 3-12　百度图片

2. 好搜 http://image.so.com/page/go.html

图 3-13　好搜图片

3. 昵图网 http://www.nipic.com/index.html

图 3-14 昵图网

4. 花瓣网 http://huaban.com

图 3-15 花瓣网

5. 站酷 http://www.zcool.com.cn

图 3-16　站酷

6. 千图网 http://www.58pic.com

图 3-17　千图

3.2 信息图表的设计原则

上一节简单地叙述了信息图表的制作流程，那么本节讲解设计信

息图表时所要遵循的几条原则，这对于设计信息图表是至关重要的，如图 3-18 所示的 6 条是在制作信息图表时所要遵循的设计原则。

1．核心准则是一切都是为了让读者与内容更好地沟通。

2．必须非常容易理解，即使是孩子也能明白其表达的意思。

3．表达的是那些被隐藏的、不清晰、不明显的信息。

4．视觉元素用来帮助理解信息中包含的意义。

5．必须是独立、无歧义的。

6．需要为阅读者传递正确的意义。

图 3-18　设计原则

3.3 信息图表的表现形式

信息图表的表现形式是多种多样的，本节着重介绍并列、递进、循环、因果、数字信息、时间线几种。用户掌握这几种简单的表现形式并灵活运用能大大提高制作信息图表的技巧，创作出更优秀的信息图表。

3.3.1 并列

并列关系是指所有对象都是平等的关系，按照一定的顺序逐一列举出来，没有主次之分，没有轻重之别。并列关系的几个对象在大小、形状等方面要保持一致，如大小要相同或有一定的规律（如空间规律），形状一般相同。所以，在绘制并列关系图表时，只需要制作一个，复制、更改颜色即可。

第 3 章　信息图表的制作及表现形式

并列关系图表案例如图 3-19 所示。

图 3-19　并列关系图表 1

由以上案例可以看出，生命、金钱、资源、债务、财富这 5 个模块大小、形状一致，相互属于并列关系，5 个模块颜色的不同展示出所表达的是不同领域的内容，也使页面色彩更丰富、生动。

再来看下面的一个案例，该案例讲的是聪明人、明白人、糊涂人、愚蠢人 4 种人有不同的健康管理理念，相互属于并列关系，背景颜色简单，故而使用了多种色彩点缀模块，如图 3-20 所示。另外，新颖的模块样式也增强了整个信息图表的设计感。

图 3-20　并列关系图表 2

3.3.2　递进

递进关系是指几个对象之间呈现层层推进的关系，主要强调先后

顺序和递增趋势，包括时间上的先后、水平的提升、数量的增加、质量的变化等。

递进关系图表案例如图3-21所示。

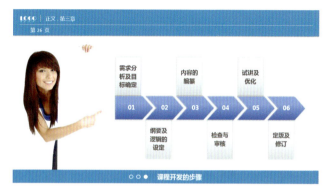

图3-21　递进关系图表1

该案例是典型的递进关系图表，首先进行需求分析及目标确定，再进行纲要及逻辑的设定，最后进行定版及修订，内容上表现了层层递进的关系。

一般递进关系图是通过箭头指向显示递进趋势，结合页面的具体设计，可以更改颜色及样式，使图表能更好地融入信息图表中。再看下面的一个案例，该案例和上一案例中的递进关系图表表现类似，不同之处在于文本内容放置在箭头内，图表简洁美观，同时颜色的添加也更能吸引观众的注意力，如图3-22所示。

图3-22　递进关系图表2

3.3.3 循环

循环关系图表是指几个对象按照一定的顺序循环发展的动态过程,强调对象的循环往复。循环是一个闭合的过程,通常用循环指向的箭头去表示,有时候对象本身就是箭头。

循环的过程一般较复杂,所以在制作图表时,要尽可能去除无关紧要的元素,尽可能把循环对象突显出来,并保持画面一目了然。

循环关系图表案例如图 3-23 所示。

图 3-23　循环关系图表 1

该案例是循环关系图较常使用的形式,而独特的变体箭头使得整个图表时尚美观,文本的方向设置和箭头的指向协调一致,中间圆形框的应用让页面规整有序。

再来看下面的例子,该案例是循环关系图表的另一种表现形式,通过文本上方的回流箭头表现出整个图表的循环关系,要比传统的循环图表设计更新颖,页面的排版也更美观,如图 3-24 所示。

图 3-24　循环关系图表 2

3.3.4 因果

原因和结果是揭示客观世界中普遍联系着的事物具有先后相继、彼此制约的关系。原因是指引起一定现象的现象,结果是指由于原因的作用串联而引起的现象。

因果关系图表的展示并没有以上几种关系图表这么直观,往往需要通过文字的含义确认其因果关系。

例如下面的例子,有承接词"故而"可以看出左边相对较小的箭头是"因",右边大箭头是"果",如图 3-25 所示。

图 3-25　因果关系图表

3.3.5 数字信息

数字信息图表主要包含图表、数字信息及文字叙述,因其简洁直观、形式多样的特点在信息图表制作中应用非常广泛,如图 3-26 和图 3-27 所示。

图 3-26　数字关系图表 1　　　图 3-27　数字关系图表 2

第 3 章　信息图表的制作及表现形式

3.3.6 时间线

信息图表中绘制时间线的主要方法是首先绘制一个时间轴，在时间轴上标注出主要的时间区间，一端的箭头表示时间的发展趋势。需要作文本叙述的添加文本即可，如图 3-28 所示。

图 3-28　时间线

3.4 信息图表的表现手法

信息图表发展到现在，优秀作品层出不穷，这其中运用了不少的特殊表现手法，下面就着重讲述以下几种：对比、解析、位置、构架、象征。通过学习这几种表现手法的运用，可将绘制信息图表的思路打开，绘制出更优秀的信息图表。

如图 3-29 至图 3-34 所示为运用这几种表现手法的信息图表。

图 3-29　对比

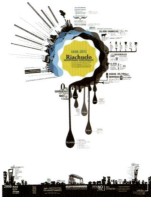

图 3-30　解析

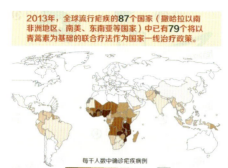

图 3-31　位置

图 3-32　构架

图 3-33　象征

图 3-34　联系

3.4.1　对比

　　对比原是文学创作中常用的一种表现手法,是把对立的意思或事物,或把事物的两个方面放在一起作比较,让读者在比较中分清好坏、辨别是非。运用这种手法,有利于充分显示事物的矛盾,突出被表现事物的本质特征,加强文章的艺术效果和感染力。而现在运用到信息图表里最重要的是在客观的视角中对对象进行比较,让客户对结果一目了然,达到渲染信息图表的目的。

　　在使用对比手法创作信息图表时,有几点是需要重视和注意的。

1. 当对象太多不知如何下手

当这种情况存在时，要果断地从众多的对象中选择最具代表性的对象来进行比较对比。例如，在比较各个国家野鸡大学的分布时，可以看到因为国家比较多，所以在此重点标出了占前 3 名的国家，分别是美国、英国和加拿大。图 3-35 中有一个结论就是野鸡大学全球分布，美国超半数，我们可以在这个图中明显地看出来美国是野鸡大学分布最多的而且分布 855 所，呼应了上面的结论，美国超半数。

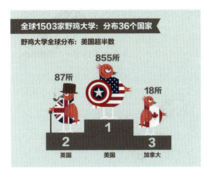

图 3-35 当对象太多时的处理

2. 当项目间的差异不大

在制作信息图表的过程中，可能遇到各种各样的困难，有时会发现，在比较的时候，项目间的差异不大，在这样的情况下应该怎么做呢？

要解决此类问题的方法之一就是变更比较的方式。不讲究数值，让对象抛砖引玉，因为小差异而获得大利益。若是一定要比较，必须使用数值，可以更改计量单位将数值放大。例如米改为毫米，吨改为千克或者克，这样将差异放大，对比起来就比较明显。或者将共同的部分减去，只留下差异过大的部分，来突显数据的比较，如图 3-36 所示。

图 3-36 当项目间的差异不大时的处理

3. 同时使用多种方法比较

在使用比较方法制作信息图表时，数据是比较醒目的元素，但是除了数据之外，通过调整所用颜色、位置、大小、长度等方法，也能比较好地突出视觉效果，但是使用这些方法时，注意不要影响到数据的准确性，更不要扭曲了数据本身的意义。图 3-37 所示为几种常见的比较数据所使用的方法。

图 3-37　同时使用多种方法比较

4. 不一定要使用 VS

现在好多人做事情一想到比较，就会想到 VS，那么使用比较的手法时全部使用 VS 会好一些吗？如图 3-38 中的比较，在使用之前，我们要认真地思考一下，再灵活运用 VS，把信息图表的重点放在数据的充分准备以及视觉差异上，拉大视觉差异，给人更客观的效果，信息图表的说明感染力会更加强大。

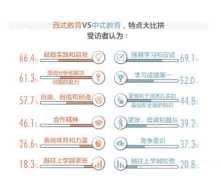
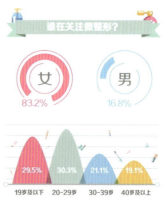

图 3-38　不一定要使用 VS

3.4.2 解析

解析即解剖，深入分析，而我们通常使用于"××的制作方式"、"制作××的方法"、"了解××"以及"探求××"的信息图表中，如图 3-39 所示。具体应该怎样来使用解析手法呢？

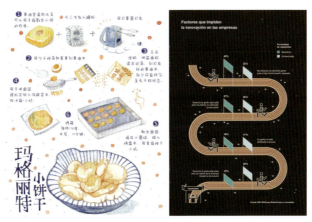

图 3-39 解析

1. 图画更能引人入胜

现在是全民读图时代，如果一幅信息图表的插图不出众的话，那么观看的人就少，而一幅成功的信息图表是引人注目的。而在制作信息图表中描绘我们想象中的信息素材时图画就更加重要了。因为，人的想象是无限的，充分抓住想象中素材的象征，才能制作出优秀的图片，而制作信息图表时，更需要把自己掌握的信息内容融入图片中，在图片中表现出来，如图 3-40 所示。

图 3-40 图画更能引人入胜

2. 使用连接辅助说明

在绘制好的信息图表中，通常使用连接线或者箭头对图片加以描述，让观众加深对图片的了解。在进行添加辅助说明时，要注意文字尽量不要使用带颜色的，在使用文本框时最好不要遮挡到图片，直接在背景上书写文字会更加整洁，与信息图表融为一体，尤其在使用连接线时，注意连接线排列的整齐顺序，如图 3-41 所示。

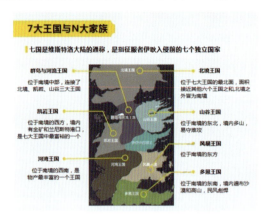

图 3-41　使用连接辅助说明

3. 着重描绘主题物体

在分解说明某个工业用品或者是电子产品的构成时，会用到这类信息图表。它的特点是：对主体问题描绘出原来的形状是相当重要的，相反在表现混合物成分或者是特殊构成物体时，需要从混合状态中突破某种成分，该成分的分量、顺序则更加重要，如图 3-42 所示。

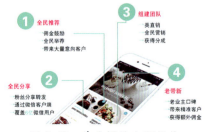

图 3-42　着重描绘主题物体

第 3 章　信息图表的制作及表现形式

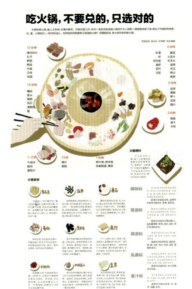

图 3-42　着重描绘主题物体（续）

4. 着重成分分析

在分析某个素材的时候，可将素材拆分成各个部分来观看，例如在中学地理地图上通常会用这种信息图表方式来分析地球的内部结构等。这些具有共同点的元素组合起来进行说明，能够让观看者更准确地把握要表达的内容，如图 3-43 所示。

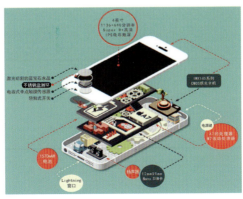

图 3-43　着重成分分析

3.4.3 位置

在制作地图时,位置是必不可少的信息。在地图上表现信息,要使用线条、标注,而在表示方向时则使用箭头标志,有时候需要在有限的空间中表现出密集的数据,此时就要用到辅助标注线,但是首先要保持整体的统一美观,然后再添加辅助线,如图3-44所示左图所示,右图是旅游互联所出的一张简单北京市旅游地图。

图 3-44 位置

1. 寻找资料

像地图、某类标志这种涉及层面的信息,直接手绘是非常麻烦的,在网上就可以寻找到,使用时可以直接从网上获取,调整其大小时,应以不会失真为最好,如图3-45所示。

第 3 章　信息图表的制作及表现形式

图 3-45　寻找资料

2. 保持布局美观

地图给人的印象就是有大片的陆地，那么当我们需要在地图上填充信息时，所占的空间如果太大会影响地图的观看。应该如何排列这些信息，才能不影响我们正常观看图像呢？那么就需要用到连接线把单独的文本框提出来，放在另一个地方，或者把文本密集的区域单独放大再进行表现，如图 3-46 所示。

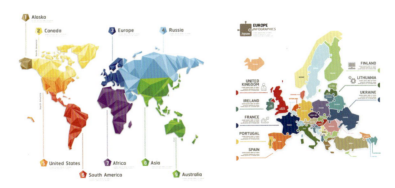

图 3-46　保持布局美观

3. 多种放置方法

不一定要把所有的国家都放置在地图上，这样可能会拥挤不堪。可以把国家单独地排列出来，做成另外一种方式，这样更加美观和易

观看。例如，人民网上曾经发过这样一张照片，是联合国目前的会费摊派比例。从中可以看出来，这张信息图表就是把国家按照不同的方式来给予放置的，如图 3-47 所示。

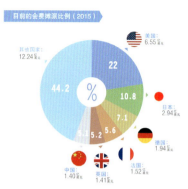

图 3-47　多种放置方法

3.4.4　构架

在信息图中可以使用构架手法，一般有树形图、金字塔形图、堆积图等，这些图形都是先给出大致的框架，然后把元素填入其中，具体的表现方法多种多样。信息图框架手法重点就是理清结构，逻辑思维性比较强，如图 3-48 所示。

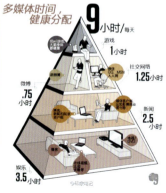

图 3-48　构架

第 3 章　信息图表的制作及表现形式

1. 树形图

在上下结构中，除了连接线的连接外，还有树形图可以连接，现在就分析一下树形图。用连接线连接素材的方式使得上下组织结构关系非常直接明了，但是会形成大量空白。一般顶部较多，降低空间的利用率，采用树状图可以很好地解决这一问题，如图 3-49 所示。

图 3-49　树形图

2. 矩形式树形图

矩形式树形图的特点是表现素材比例多少时比较直观，通常用于一个组合的情况下各个素材所占分量比例的多少。例如，在一个公司内，男女比例的多少，就可用矩形式树形信息图表现，如图 3-50 所示。

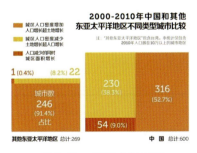

图 3-50　矩形式树形图

3. 金字塔形图

金字塔形图是借助金字塔与堆叠技术,将各个素材按照分量、等级、顺序等含义明确地表示出来,金字塔尖越往上越尖,上下关系表示越明显,制作信息图时常常使用这种形状,一般是使用二维的,可以在此基础上增加深度成为三维图,以更为深入地表现素材的关系,如图 3-51 所示。

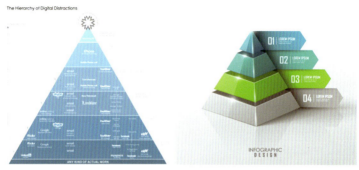

图 3-51　金字塔形图

3.4.5　流程

流程信息图一般是沿着一条线,有可能是因果关系、时间,或者是顺序进行排列形成。通过调整线条粗细可以形成多种箭头,例如用水、路等具有流向性特征的素材能够形成更丰富的表现。一般用于分析物体制作过程、办事流程等,如图 3-52 所示。

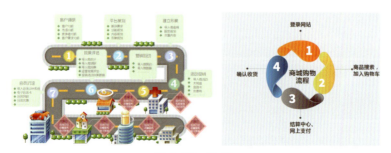

图 3-52　流程

1. 多样化地使用箭头

在信息图中，僵硬的直线线条已经不太适合于应用，现在一般提倡使用曲线，会给人更加柔和、流畅的感觉，或添加立体效果，让画面的视觉效果感更强。当然，还有灵活运用箭头，在不同风格的信息图中使用不同的箭头，如图 3-53 所示。

图 3-53　多样化使用箭头

2. 具有流向特征的素材

具有流向特征的素材没有既定的规定，就像水、道路、光线、桥、时间等，最典型的就是道路。有各种各样的路，如牧场路、柏油路、高架桥、铁路、楼梯、水道等，使用时将它们以视觉化的手段表现出来就行了，如图 3-54 所示。

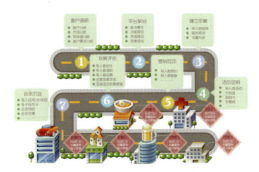

图 3-54　具有流向特征的素材

3.4.6 联系

梳理信息图素材之间的联系,是制作信息图的前提,也可以将素材的联系作为连线制作信息图。在表现关系时灵活地运用线条,或者通过排列对象进行表现。若素材之间存在联系,可以按需要分别记录每一张内容,最后归档、整理到文件夹中。还可以将其制作成便利贴,这样便于理顺它们之间的关系,如图 3-55 所示。

图 3-55 联系

1. 使用便利贴梳理关系

在试图弄清素材之间的关系时,可以把关键词语写在便利贴上,然后进行排列。在排列过程中,有些要丢弃,有些要增加。我们可以按照一定的顺序梳理下来,将素材进行连接,就可以素材关系处理清楚,如图 3-56 所示。

图 3-56 使用便利贴梳理关系

第 3 章　信息图表的制作及表现形式

2. 使用维恩图表示关系

维恩图也叫文氏图，用于显示元素集合重叠区域的图示。我们现在大多数都使用圆形来表示，圆形中重叠的部分就是素材中重合的相同部分，如图 3-57 所示。

图 3-57　使用维恩图表示关系

3. 用大小、连线或者位置表示联系

在信息图表中，占比例最大的素材往往是最重要或者是最顶尖的。而后在其下的素材，我们可以用连接线、位置或者大小来表示与它的层级关系，如图 3-58 所示。

图 3-58　用大小、连线或位置表示联系

第4章

信息图表的制作技巧

　　信息图表的设计作品多种多样，各有千秋。但是，再复杂的事物也有自己的形成规律和制作技巧，而对于信息图表的制作，我们更应积极寻找规律和技巧，大量总结和掌握技巧，最后可以熟练地运用技巧制作出更引人入胜的作品。

　　本章主要介绍信息图表的制作技巧，主要包括信息图表速成技巧、精挑细选好素材、灵活搭配字体与颜色、突出主题的技巧、厘清信息关系的技巧、与表格结合的技巧、与旅游图结合的技巧、与符号结合的技巧、与鸟瞰图结合的技巧、色彩的运用技巧、另类柱/条形图巧实现等，只有彻底了解和掌握信息图表的制作技巧，才能创作更优秀的信息图表作品。

4.1 信息图表速成技巧

有古语云："一理通则百理融"。这句话在制作信息图表的时候也适用,只有抓住信息图表的制作技巧,才可能创作出无数优秀的信息图表作品。本节主要讲述5个方面内容,包括制作信息图表的注意事项、用自己擅长的方式制作信息图表、信息图表制作网站、PowerPoint 软件和常用术语。用户通过学习可以掌握信息图表速成技巧。

4.1.1 制作信息图表的注意事项

做一件事,总要有始有终,而我们现在就要开始学习制作信息图表作品,其结构层次清晰合理,是对信息图表整个逻辑的基本要求。

1. 从手绘打稿开始,思路清晰

虽然我们都是用电脑软件制作信息图表的,但在构思信息图形的时候,可能会有很多的思路及灵感,而这些就是信息图表的表现亮点,如何有效地捕捉和理顺我们的灵感和思路使之成为作品的灵魂呢?答案是用手稿,用手将这些点滴快速地记录下来,只有方便、快速而灵活地绘制,才能使我们思路清晰,提升创作效率,如图4-1所示。

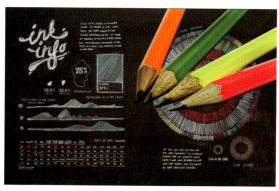

图4-1 信息图手稿

2. 从周围事物开始，由小见大

在很多情况下，制作的图表由于数据和图表比单纯的数字罗列更有说服力。信息图表的成功之处就是把要表达的事情清晰、形象地表现出来。例如向一个不怎么接触淘宝 UED 设计的人描述淘宝 UED 设计流程，如图 4-2 所示。

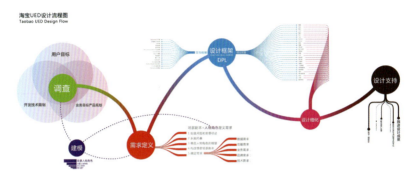

图 4-2　淘宝 UED 设计流程图

4.1.2　用自己擅长的方式制作信息图表

每个人的想法是不一致的，正如那一句所说的"有一千个读者就有一千个哈姆雷特"一样，每个人对信息图表创作的灵感都是不一样的，我们要做的就是，用自己最擅长的方式制作信息图表。

信息图表作为一种视觉化工具，通常用于清晰、高效地传递信息，一般色彩鲜明，主题明确，清晰易懂。在创作过程中需要灵活的思路、合适的素材以及最完美的表现形式。根据所要表达的目的捋顺思路，然后寻找合适的材料和素材，再考虑用哪一种方式表现出来。在这个过程中切记一定要因人制宜、发挥长处，才能创造出令自己和客户满意的作品。

1. 捋顺思路，确定主线

信息图表中表达目的是结果，主线思路是灵魂，所以制作一开始

就要因人制宜，发挥长处，确定最佳主线。有的人喜欢用叙事型结构发展，如图 4-3 所示的伊丽莎白女王 2 号最后的航行信息图，用新闻叙述的手法，将伊丽莎白女王 2 号的结构、航行路线等都表现出来，让人一目了然。

有的人喜欢用倒叙问答的手法来表现，以更引人注目，来达到所宣扬的目的。如图 4-4 所示截取的是人民网《图解新闻》中的一副名为《今年"约谈"了谁？》的信息图，该图首先用一句今年"约谈"了谁来勾起读者的好奇，为什么约谈？约谈谁？吸引了读者的目光，促使读者产生继续读下去的欲望，然后才交代什么是约谈、谁被约谈这些问题，顺理成章地将想要表达的主题叙述出来，使读者印象深刻。

图 4-3　伊丽莎白女王 2 号最后的航行信息图　　图 4-4　环保部约谈信息图

2. 寻找合适的素材

素材在整个信息图表的创作中占了很大的比重，有时候合适而优秀的素材能将作品提升几个档次，那么我们应该怎样来选择合适的素材呢？下面来看一些信息图表的应用，再来讲一下有哪些东西适合转化成为信息图表的素材。

（1）信息图表资料

在网络上可以找到无数优秀的信息图表，而这些信息图表可以在制作信息图表时帮助我们寻找灵感和提取素材，通常好的信息图表中会应用优秀的素材，这就为我们寻找素材开辟了捷径。如图4-5所示的信息图表中，地毯和小凳子、油漆即可再次修改运用。

图 4-5　信息图表

（2）广告及宣传资料

广告和宣传资料中通常包含大量精美的图片和我们所需要的关键信息，我们可以从其中挑取并保存起来，但是不是把所有内容都演化成信息图表，只需要将核心、关键的内容转化即可，突出、鲜明，会更易于人们接受，如图4-6所示。

图 4-6 广告和宣传品

（3）教育资料

在制作信息图表时需要收集各种信息，有时候教育资料也会给人惊喜，例如在教育资料中通常描绘了各种常见的知识，我们可以将有用的知识转化成信息图表，如图 4-7 所示。

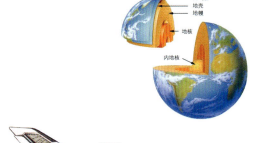

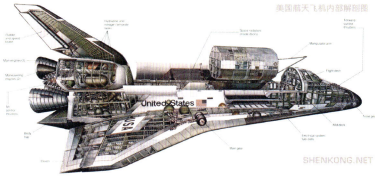

图 4-7 教育资料

（4）图表及表格资料

图表和表格一般是转化为信息图表的基础，而且它们也可以成为信息图表的组成部分。在制作信息图表时，图表和表格的运用是非常普遍的，所以收集图表和表格信息是非常重要的，如图4-8所示。

图4-8　图表和表格

（5）流行文学资料

流行文学资料是每个时代的缩写，是对人们生活的总结，其中包含了大量的信息，有时在表达一些包含特殊逻辑结构或复杂内容的信息时，会显得比较仔细。我们总会在这里找到一些灵感和信息，如图4-9所示的文学作品。

图4-9　文学作品

3．运用合适的方式

如上文所述，信息图表的信息传递需要传递双方具有知识共性。由于遗传的原因，全人类一直具有一些普遍的共识，这些共识可以很

好地运用到信息图表设计中,例如,红色代表警示、强调,这种无须解释的视觉语言甚至连小孩子都能明白,如图 4-10 中红绿灯的使用;地图导视系统中将安全出口设计成绿色,人们无须思考就能掌握其意义;乌龟和兔子通常被用来代表慢和快,美国约翰·迪尔(John Deere)第一次将这一信息图解手法运用在了拖拉机的操作面板上,销往世界各地,无须解释,全世界的驾驶员都能明白,是非常成功的设计,目前国内不少工程车辆上也会使用这样的设计,徐工机械生产的全路面起重机的操作面板里就出现过。

图 4-10　红绿灯

4.1.3　信息图表制作网站

信息图表制作网站有很多,下图列举了几个重要的信息图表制作网站,用户可以用来参考,如图 4-11 至图 4-20 所示。

1. visually:http://visual.ly

图 4-11　visually

2. Piktochart:https://piktochart.com

图 4-12 Piktochart

3. infogr.am:https://infogr.am

图 4-13 infogr.am

4. ChartsBin：http://chartsbin.com

图 4-14　ChartsBin

5. Hohli Charts：http://www.timrylands.com

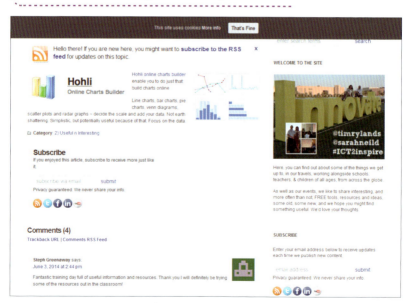

图 4-15　Hohli Charts

第 4 章　信息图表的制作技巧

6．AMCharts Visual Editor：https://live.amcharts.com

图 4-16　AMCharts Visual Editor

7．Google Chart Tools：https://code.tutsplus.com

图 4-17　Google Chart Tools

8. Icon Archive：http://www.iconarchive.com

图 4-18　Icon Archive

9. Online chart tool：http://www.onlinecharttool.com

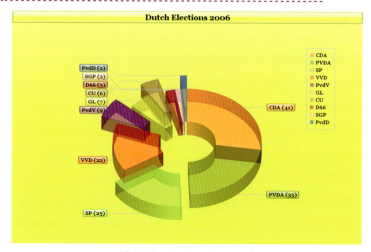

图 4-19　Online chart tool

10. Highcharts:http://www.highcharts.com

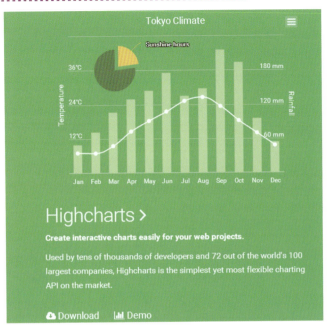

图 4-20　Highcharts

4.1.4　常用术语

术语是在特定学科领域用来表示概念和称谓的集合,在中国又称为名词或科技名词(不同于语法学中的名词)。今多指行业中一些常用的名词,本节就来了解一些信息图表设计中常用的术语。

1. 信息图表

信息图表或信息图形是指信息、数据、知识等的视觉化表达。信息图表通常用于复杂信息高效、清晰的传递,它在计算机科学、数学以及统计学领域也有广泛应用,以优化信息的传递,可以看作数据可视化分析(Data Analysis)的一个方向,利用人类大脑对图形的接受能力更高效、直观、清晰地传递信息,如图 4-21 所示。

图话——信息图表设计与制作专业教程

图 4-21　信息图表

2. 数据可视化

数据可视化是关于数据视觉表现形式的科学技术研究。其中，这种数据的视觉表现形式被定义为一种以某种概要形式抽取出来的信息，包括相应信息单位的各种属性和变量。

它是一个处于不断演变中的概念，其边界在不断地扩大，主要指的是较为高级的技术方法，而这些技术方法允许利用图形图像处理、计算机视觉以及用户界面，通过表达、建模以及对立体、表面、属性以及动画的显示，对数据加以可视化解释。与立体建模之类的特殊技术方法相比，数据可视化所涵盖的技术方法要广泛得多，如图 4-22 所示。

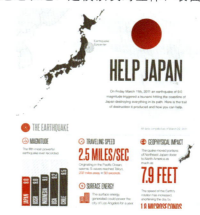

图 4-22　数据可视化

3. 社交媒体

社交媒体是人们用来创作、分享、交流意见、观点及经验的虚拟社区和网络平台。社会媒体和一般的社会大众媒体最显著的不同是，让用户享有更多的选择权利和编辑能力，自行集结成某种阅听社群。社会媒体能够以多种不同的形式来呈现，包括文本、图像、音乐和视频。

社交媒体在互联网的沃土上蓬勃发展，爆发出令人眩目的能量，其传播的信息已成为人们浏览互联网的重要内容，不仅制造了人们社交生活中争相讨论的一个又一个热门话题，更进而吸引传统媒体争相跟进。

现阶段社交媒体主要包括社交网站、微博、微信、博客、论坛、播客等，如图 4-23 所示。

图 4-23　社交媒体

4. 交互设计

交互设计，又称互动设计，是定义、设计人造系统行为的设计领域。人造物，即人工制成物品，例如，软件、移动设备、人造环境、可佩带装置以及系统的组织结构。交互设计在于定义人造物的行为方式（即

人工制品在特定场景下的反应方式）相关的界面。交互设计作为一门关注交互体验的新学科在 20 世纪 80 年代产生了，它由 IDEO 的一位创始人比尔·莫格里奇（Bill Moggridge）在 1984 年一次设计会议上提出，他一开始给它命名为 Soft Face（软面），由于这个名字容易让人想起和当时流行的玩具椰菜娃娃（Cabbage Patch doll），他后来把它更名为 Interaction Design，即交互设计，如图 4-24 所示。

图 4-24　交互设计

5. 超链接

超链接简单来讲，就是指按内容链接。超链接在本质上属于网页的一部分，它是一种允许我们同其他网页或站点之间进行链接的元素。各个网页链接在一起后，才能真正构成一个网站。所谓的超链接是指从一个网页指向一个目标的连接关系，这个目标可以是另一个网页，也可以是相同网页上的不同位置，还可以是一张图片，一个电子邮件地址，一个文件，甚至是一个应用程序。而在一个网页中用来超链接的对象，可以是一段文本或者是一张图片。当浏览者单击已经链接的

第 4 章 信息图表的制作技巧

文字或图片后,链接目标将显示在浏览器上,并且根据目标的类型来打开或运行。

6. 表格

表格,又称为表,既是一种可视化交流模式,又是一种组织整理数据的手段。人们在通信交流、科学研究以及数据分析活动中广泛采用了形形色色的表格。各种表格常常会出现在印刷介质、手写记录、计算机软件、建筑装饰、交通标志等许多地方。随着上下文的不同,用来确切描述表格的惯例和术语也会有所变化。此外,在种类、结构、灵活性、标注法、表达方法以及使用方面,不同的表格之间也炯然相异。在各种书籍和技术文章中,表格通常放在带有编号和标题的浮动区域内,以此区别于文章的正文部分。

目前国内最常用的表格处理软件有金山软件公司出品的免费 WPS 办公软件等,可以方便地处理和分析日常数据,如图 4-25 所示。

7. 图表

图表泛指在屏幕中显示的,可直观展示统计信息属性(时间性、数量性等),对知识挖掘和信息表达起关键作用的图形结构,是一种很好的将对象属性数据直观、形象地"可视化"的手段。图表设计隶属于视觉传达设计范畴。图表设计是通过图示、表格来表示某种事物的现象或某种思维的抽象观念,如图 4-26 所示。

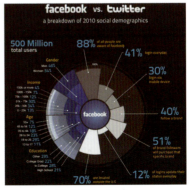

图 4-25　表格　　　　　图 4-26　图表

(1）饼图

饼图英文学名为 Sector Graph，又名 Pie Graph，常用于统计学模块。2D 饼图为圆形，手绘时，常用圆规作图。仅排列在工作表的一列或一行中的数据可以绘制到饼图中，如图 4-27 所示。饼图显示一个数据系列中各项的大小与各项总和的比例（所谓数据系列，是指在图表中绘制的相关数据点，这些数据源自数据表的行或列。图表中的每个数据系列具有唯一的颜色或图案，并且在图表的图例中表示。可以在图表中绘制一个或多个数据系列。饼图只有一个数据系列）。饼图中的数据点显示为整个饼图的百分比（所谓数据点，是在图表中绘制的单个值，这些值由条形、柱形、折线、饼图或圆环图的扇面、圆点和其他被称为数据标记的图形表示。相同颜色的数据标记组成一个数据系列）。

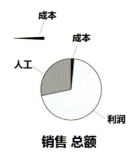

图 4-27　饼图

使用饼图的情况如下。
① 仅有一个要绘制的数据系列。
② 要绘制的数值没有负值。
③ 要绘制的数值几乎没有零值。
④ 类别数目不超过 7 个。
⑤ 各类别分别代表整个饼图的一部分。
饼图具有下列图表类型。

饼图和三维饼图：饼图以二维或三维格式显示每一数值相对于总数值的大小，也可以手动拖出饼图的扇面来强调它们，如图 4-28 所示。

第 4 章 信息图表的制作技巧

图 4-28 饼图和三维饼图

复合饼图和复合条饼图：复合饼图或复合条饼图显示将用户定义的数值从主饼图中提取并组合到第二个饼图或堆积条形图的饼图。如果要使主饼图中的小扇面更易于查看，这些图表类型非常有用，如图 4-29 所示。

图 4-29 复合饼图和复合条饼图

分离型饼图和分离型三维饼图：分离型饼图显示每一个数值相对于总数值的大小，同时强调每个数值。分离型饼图可以以三维格式显示。由于不能单独移动分离型饼图的扇面，可能要考虑改用饼图或三维饼图，这样就可以手动调节，如图 4-30 所示。

图 4-30 分离型饼图和分离型三维饼图

◆ 特点：用一个圆的面积来表示总数，用圆内扇形的大小来表示占总数的百分比。

★ 作用：可以清楚地表示各个部分与总体的关系。

（2）条形图

排列在工作表的列或行中的数据可以绘制到条形图中。条形图显示各个项目之间的比较情况，如图 4-31 所示。

图 4-31　条形图

使用条形图的情况如下。

① 轴标签过长。

② 显示的数值是持续型的。

条形图具有下列图表子类型。

簇状条形图和三维簇状条形图：簇状条形图是比较各个类别的数值。在簇状条形图中，通常沿垂直轴组织类别，或沿水平轴组织数值。三维簇状条形图是以三维格式显示水平矩形，而不以三维格式显示数据。

堆积条形图和三维堆积条形图：堆积条形图显示单个项目与整体之间的关系。三维堆积条形图以三维格式显示水平矩形，而不以三维格式显示数据。

百分比堆积条形图和三维百分比堆积条形图：此类型的图表比较各个类别的每一数值所占总数值的百分比大小。三维百分比堆积条形图表以三维格式显示水平矩形，而不以三维格式显示数据。

总之,水平圆柱图、圆锥图和棱锥图可以使用为矩形条形图提供的簇状图、堆积图和百分比堆积图,并且它们以完全相同的方式显示和比较数据。唯一的区别是这些图表类型显示圆柱、圆锥和棱锥形状而不是水平矩形。

条形统计图的特点:条形统计图能够清楚地看出各种数量的多少。描绘条形图的要素有 3 个:组数、组宽度和组限。

1)组数

把数据分成几组,指导性的经验是将数据分成 5~10 组。

2)组宽度

通常来说,每组的宽度是一致的。组数和组宽度的选择不是独立决定的,一个经验标准如下。

近似组宽度 =(最大值 - 最小值)/ 组数

然后根据四舍五入确定初步的近似组宽度,之后根据数据的状况进行调整。

3)组限

组限分为组下限(进入该组的最小可能数据)和组上限(进入该组的最大可能数据),并且一个数据只能在一个组限内。

绘制条形图时,不同组之间是有空隙的;而绘制柱形图时,不同组之间是没有空隙的。

◆ 特点:用一个单位长度表示一定的数量,用直条的长短来表示数量的多少。

★ 作用:用于表示各个数量的多少。

(3)柱形图

柱形图又称质量分布图,是一种几何形图表,它是根据从生产过程中收集来的质量数据分布情况,画成以组距为底边、以频数为高度的一系列连接起来的柱形矩形图,如图 4-32 所示。

图 4-32 柱形图

制作柱形图的目的就是通过观察图的形状，判断生产过程是否稳定，预测生产过程的质量。具体来说，制作柱形图的目的如下。

① 判断一批已加工完毕的产品。
② 验证工序的稳定性。
③ 为计算工序能力搜集有关数据。

柱形图由一系列高度不等的纵向条纹表示数据分布的情况，用来比较两个或两个以上的数据（不同时间或者不同条件），只有一个变量，通常用于较小的数据集分析。柱状图可横向排列，或用多维方式表达。

（4）散点图

散点图表示因变量随自变量而变化的大致趋势，据此可以选择合适的函数对数据点进行拟合，如图 4-33 所示。

图 4-33 散点图

散点图将序列显示为一组点。值由点在图表中的位置表示,类别由图表中的不同标记表示。散点图通常用于比较跨类别的聚合数据。

散点图的数据注意事项:散点图通常用于显示和比较数值,例如科学数据、统计数据和工程数据。

◆ 特点:能直观表现出影响因素和预测对象之间的总体关系趋势。

★ 作用:通过直观、醒目的图形方式反映变量间关系的变化形态,以便决定用何种数学表达方式来模拟变量之间的关系。散点图不仅可以传递变量间关系类型的信息,而且也能反映变量间关系的明确程度。

当在不考虑时间的情况下比较大量数据点时,可以使用散点图。散点图中包含的数据越多,比较的效果就越好。

气泡图(散点图中一种)要求每个数据点具有两个值(探顶值和探底值)。

对于处理值的分布和数据点的分簇,散点图都很理想。如果数据集中包含非常多的点(例如几千个点),那么散点图便是最佳图表类型。散点图表示因变量随自变量而变化的大致趋势,据此可以选择合适的函数对数据点进行拟合。用两组数据构成多个坐标点,考察坐标点的分布,判断两个变量之间是否存在某种关联或总结坐标点的分布模式。散点图将序列显示为一组点。值由点在图表中的位置表示。类别由图表中的不同标记表示。散点图通常用于比较跨类别的聚合数据。

在默认情况下,散点图以圆圈显示数据点。如果在散点图中有多个序列,可以考虑将每个点的标记形状更改为方形、三角形、菱形或其他形状。

4.2 精挑细选好素材

信息图表不仅在于表达文字内容,更多的是一种美的展示,能让

观众感受到美的存在。所以图片素材的选用也就尤为重要。本章主要讲解如何选择图片素材,以及相关的编辑和优化,从而让制作的信息图表有血有肉。

本节主要讲述 4 个方面内容,包括图片选择技巧、用心做好图片编辑、恰当选择图表和细心做好图表优化。用户通过学习可以掌握精挑细选好素材的方法。

4.2.1 图片选择技巧

"巧妇难为无米之炊",是否拥有一个"好又多"的素材库是快速制作一个赏心悦目信息图表的关键,这些素材来自于哪里呢?浩瀚的互联网为我们提供了巨大的素材仓库,下面列举一些资源网址。

☆ 锐普信息图表论坛:http://www.rapidbbs.cn/
☆ 站长网信息图表资源:http://sc.chinaz.com/
☆ 站长网高清图片:http://sc.chinaz.com/tupian/
☆ 淘图网:http://www.taopic.com/

另外,还有百度与谷歌图片搜索、新浪微盘与百度文库等文档分享平台下载等。

在选择图片时,要遵循以下原则。

（1）高清的原则

高清图片往往能给人赏心悦目的视觉感受,相反,如果运用一张分辨率不高的图片,会给人强烈的疲劳感。如今网络资源非常丰富,高清的图片取之不尽、用之不竭,所以要尽量挑选高质量的图片。

（2）与内容相关的原则

在信息图表制作中,选择的图片要与内容表达的主题一致,便于读者对文字的理解。如图 4-34 所示,如果在介绍虎的时候直接配上一只虎的图片,会更加形象、直观。

第 4 章　信息图表的制作技巧

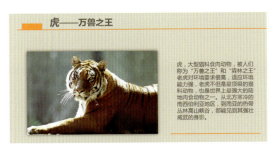

图 4-34　与内容相关的原则

（3）**充满时代感的原则**

合理运用充满时代感的元素，例如各种电子用品、汽车甚至各种时尚品等。如图 4-35 所示，整幅图片就具有很强的时代气息，画面动感十足。

图 4-35　图片充满时代感

（4）**与正文协调一致原则**

图片与版面浑然一体，不突兀。如图 4-36 所示，是介绍影响压力强度因素的内容，右侧的两幅配图与正文非常吻合。

图 4-36　图片与正文协调一致

119

4.2.2 用心做好图片编辑

很多时候,我们获取的图片并不一定能满足信息图表的需求,这就需要对图片进行相应的编辑,下面来简要介绍几种图片的编辑方法。

1. 图片的剪裁

在制作信息图表时,经常需要根据信息图表风格的把握对插入的图片进行剪裁,即在选中图片后,单击"格式"菜单栏"大小"选项组中"裁剪"按钮下方的下拉箭头,在下拉菜单中选择合适的裁剪方式,如图 4-37 所示。剪裁后的边缘可以用压缩图片删除。

图 4-37 裁剪工具

除了正常的裁剪之外,还可以将图像裁剪为几何图形,按纵横比裁剪等,有兴趣的可以多练习一些相关的操作,例如图 4-38 和图 4-39 分别是裁剪为对角圆角矩形效果和纵横比(16∶9)效果。

图 4-38 裁剪为对角圆角矩形　　图 4-39 纵横比裁剪(16∶9)

2. 图片的压缩

裁剪后再进行图片压缩就可以删除已裁剪的部分。

双击图片，单击"格式"菜单栏"调整"选项组中的"压缩图片"按钮，在弹出的"压缩图片"对话框中，可以对图片进行压缩处理，如图 4-40 和 4-41 所示。

图 4-40　选择"压缩图片"命令　　图 4-41　"压缩图片"对话框

3. 设置不同的图片风格

右击图片，在弹出的快捷菜单中选择"设置图片格式"命令，然后在弹出的"设置图片格式"窗格中可以对图片设置相框、阴影、映像、三维等多种不同风格的艺术效果。

可以为图片设置不同颜色、不同宽度的相框，要比没有任何效果的图片样式更丰富，也能更好地融入信息图表页面中，如图 4-42 和 4-43 所示。

图 4-42　添加相框前　　　　　图 4-43　添加相框后

阴影的设置又分为外部阴影、内部阴影和透视，阴影种类和方向

的选择应视信息图表制作要求来设置,其中"外部-右下斜偏移"是较常用的阴影方式。阴影的应用使图片活跃了起来,也使页面看上去更美观、时尚。如图4-44和图4-45为设置阴影前后的对比效果。

图4-44 设置阴影前　　　　图4-45 设置阴影后

映像的应用也极大地丰富了图片的表现形式,使信息图表页面像宣传海报一样美观。如图4-46和图4-47为设置映像前后的对比效果。

图4-46 设置映像前　　　　图4-47 设置映像后

图片的三维效果使图片具有了空间感,图像像立在上面一样,给观众的视觉冲击力也较其他效果更强烈。如图4-48和图4-49为设置三维效果的前后对比效果。

图4-48 设置三维效果前　　　图4-49 设置三维效果后

4. PNG 图片的获取及使用

PNG 格式图片是一种背景透明的图片，使用该格式图片可以有一种和信息图表版面浑然一体的感觉，如图 4-50 所示。另外，各种图标也都是 PNG 格式，这样才能保持不规则的形状。

PNG 图片的来源有如下几种。

☆ 网络搜索。

☆ PS 抠图。

☆ AI 软件从矢量图中导出。

☆ PSD 文件导出。

图 4-50　PNG 图片

4.2.3　恰当选择图表

在制作信息图表时，可以选择的图表类型包括 SmartArt 图表、网络图表和自行设计图表。

SmartArt 图表把图表设计和 PowerPoint 软件较好地结合起来，实现了智能化，让图表制作可以傻瓜式操作。其形式多样，种类繁多，代表着未来的发展趋势，包括列表图、流程图、循环图、层次结构图

等，也可以设置为不同的风格，信息图表制作者可以根据实际工作选用 SmartArt 图表。如图 4-51 为 SmartArt 图表的一种。

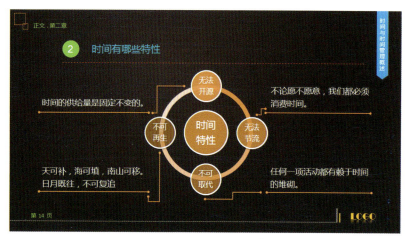

图 4-51　SmartArt 图表

网络图表往往是由专业设计师制作的，比一般图表的形式要美观，同时制作也比一般图表要复杂，如图 4-52 所示。从网上寻找信息图表作为参考，省去了很多制作时间，还能让制作的信息图表看起来更专业。然而网络图表的选用一定要恰到好处，不能一味地追求专业性而盲目使用。

图 4-52　网络图表

SmartArt 图表和网络图表没有合适之选时，信息图表制作者也可以选择自行设计图表。自行设计图表的好处是可以根据信息图表制作的具体情况随意地设计所需要的图表，根据不同形状的选用和变化，

同样可以设计出非常美观的图表，往往自行设计的图表能够让图表和内容的结合更协调、紧凑。如图 4-53 所示为自行设计的图表。

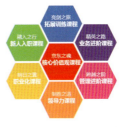

图 4-53　自行设计图表

4.2.4　细心做好图表优化

无论是 SmartArt 图表，还是网络上的图表素材，其风格都是固定的，而信息图表的设计风格是多变的，所以为了能使固定的图表更好地融入不同风格的信息图表中，都需要对图表进一步的优化，以保持和信息图表整体风格一致。图表的优化原则遵循以下几点。

☆　颜色与信息图表整体风格一致。

☆　立体 / 平面风格要与信息图表风格保持一致。

☆　各个图表之间要保持风格的一致。

☆　符合逻辑（并列、递进、因果）。

☆　符合几何之美（对称的、对齐的、几何形状的）。

下面案例中选用的是一个 SmartArt 关系图表。通过对图表元素的增加和颜色的设置，为白色背景增添了一抹亮色，第一时间抓住观众的眼球，同时引线的选用也使内容排版更规整有序，如图 4-54 所示。

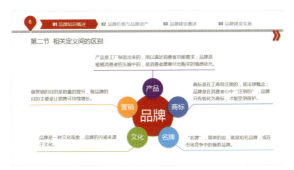

图 4-54　SmartArt 关系图表

图 4-55 中的案例选用的是一幅网络图表,不仅颜色和信息图表主题颜色一致,形式上也很好地融入信息图表中,和页面浑然一体。

图 4-55　网络图表

4.3　灵活搭配字体与颜色

文字是信息图表最基本也是最重要的元素之一,也是决定一套信息图表精美度的关键之一。本节主要讲述 3 个方面的内容,包括字体的选用及大小设置、热门字体的推荐和颜色的选择及处理技巧。用户通过学习可以掌握灵活搭配字体与颜色的方法。

4.3.1　字体的选用及大小设置

字体是指文字的风格样式,信息图表软件中大约配备了几十种,但是我们经常用到的大约十几种,大多是宋体、楷体、黑体、仿宋、幼圆、行楷、隶书、姚体、华文新魏、微软雅黑、Arial、Verdana、Times New Roman 等。例如标题可用黑体 + 微软雅黑,内容可用微软雅黑(强调处加粗),正文字体的大小要不小于 18 号字体,标题和正文强调内容部分字体加大。如图 4-56 为部分字体字号对比。

第 4 章　信息图表的制作技巧

图 4-56　字体、字号样式

当信息图表制作完成后，为了使其能在其他计算机中顺利播放和修改，需要事先将相关字体嵌入到文件中，PowerPoint 软件中提供了两种字体嵌入选项。

不完全嵌入：仅嵌入演示文稿中使用的字体，文件比较小，在任何电脑中都能正常预览字体，但在缺乏其中某些字体的电脑上只能观看，无法编辑。

完全嵌入：嵌入所有字体，在任何电脑中都能正常观看和编辑，但文件会明显增大，而且保持过程时间长。

建议平时在制作信息图表过程中不要嵌入字体，当制作完毕准备交稿时再选择嵌入字体，如果对文件大小没有明确限制，就采用完全嵌入模式。可以通过在"PowerPoint 选项"对话框中设置，如图 4-57 所示。

图 4-57　设置字体的嵌入

4.3.2 热门字体的推荐

字体对信息图表的风格有着很大的影响,有时改变几种字体,就会让整个信息图表的风格焕然一新。下面推荐几种热门字体,读者可以参考选用,应用在信息图表中会给观众带来耳目一新的感觉,如图 4-58 所示。需要注意的是在制作完信息图表后需要执行嵌入字体操作。

图 4-58　常用字体

4.3.3 颜色的选择及处理技巧

制作信息图表是一个创造美的过程,美在版式、美在颜色。

整体风格色指封面颜色、封底颜色、母版标题颜色、强调色、图表色等。主要方案有整体单色系、逻辑单色(即不同章节不同色)和组合色(主色 + 副色)。

正文颜色一般选用灰色,根据不同的背景选择不同的深浅。如果背景是深色,则正文选择白色。

对于强调文字部分颜色的选择,当强调正面观点时,用主风格色;当强调反面观点时,用红色或副色。如图4-59所示的信息图表中颜色的选择,背景为浅色,字体颜色为深灰色,强调字体为主题颜色橘色,反面观点用红色,强调内容字体加大。颜色搭配合理,内容中心突出。

图4-60所示案例背景为深色,字体颜色为白色,强调字体为主题颜色橘色,强调内容字体加大,字体和颜色的结合让画面规整严谨。

第 4 章 信息图表的制作技巧

图 4-59　浅色背景文字颜色设置　　图 4-60　深色背景文字颜色设置

4.4　突出主题的技巧

处在信息时代的我们,每天都要面对海量数据。如果不能准确地找到信息主体,我们将浪费大量的时间在阅读和分析上。因而,在制作信息图表时要更注意突出主题,让读者更容易抓住主题,理解信息图表。本节主要讲述 6 个方面内容,包括表现主题魅力、用主题引导读者、使主题呈现简单易懂、虚构场景来增强主题内容、使主题呈现给人以美感和考虑读者阅读感受与立场。

4.4.1　表现主题魅力

在组织元素表达中心内容时,应当合理安排各元素之间的相互关系,利用文字的艺术效果、图片的调整、图形的特殊效果等将重点内容突出显示,如图 4-61 和图 4-62 两幅图的对比中,后者采用了几何图形将几个选项依次排在一个正六边形周围,不仅突出了主题,同时也使得画面更具动感,更好地吸引受众的眼球。

图 4-61　主题内容不突出

图 4-62　主题内容突出显示

4.4.2　用主题引导读者

当成功吸引了人们的视线之后,接下来的工作就是要挑起人们的兴趣,使他们阅读内容。根据宣传手段不同,内容的构成方法也不同。例如电视主办方要负责传达信息,而详细的内容宣传则要靠其他媒介来担当。

因此必须要提前了解自己要做的宣传需要起到什么作用。简单点说,就是版式设计要到位。

这里以宣传详细内容为目的的版式设计进行讲解。

标题确定兴趣,因此标题要比醒目标识小,比正文(内容简介)大。

对于感兴趣的人来说,详细的内容是不可或缺的。即使这部分的文字略小,感兴趣的人也还是会阅读。重要的是,不要机械地进行版式设计,而是要注意迎合阅读者的心意,如图 4-63 所示。

图 4-63　用主题引导读者

第 4 章　信息图表的制作技巧

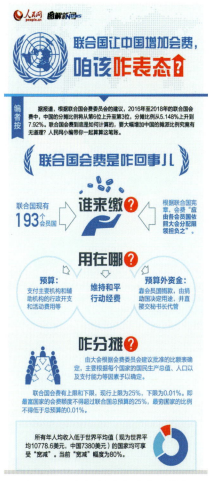

图 4-63　用主题引导读者（续）

4.4.3　使主题呈现简单易懂

　　主题是整个作品的灵魂，所以主题鲜明呈现，使人简单易懂是十分重要的。在现代社会，人们对图文的要求更加高，人们一般喜欢能够一目了然、简单易懂的信息表达，如图 4-64 所示。

图话——信息图表设计与制作专业教程

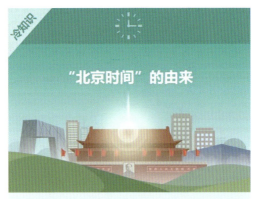

图 4-64　使主题呈现简单易懂

4.4.4 虚构场景来增强主题内容

所谓虚拟场景，实际上也就是虚构一个人文环境。这是文艺创作中为概括地表现生活、塑造典型、突出主题而采用的一种艺术手法。小说、戏剧、电影、电视剧等文艺作品和目前各类游戏软件中采用的都是这种方式。

虚构场景是运用概念在人脑中再现对象的性质和本质的方法，作为科学体系出发点和人对事物完整的认识，只能是本质的抽象。虚构场景只能是本质的抽象中的一个环节，不能作为完整的认识，更不能作为科学体系的出发点，如图 4-65 所示。

图 4-65　虚构场景来增强主题内容

模拟是对真实事物或者过程的虚拟。模拟要表现出选定的物理系统或抽象系统的关键特性。模拟的关键问题包括有效信息的获取、关

键特性和表现的选定、近似简化和假设的应用,以及模拟的重现度和有效性,可以认为仿真是一种重现系统外在表现的特殊模拟,如图4-66所示。

图 4-66　虚构场景来增强主题内容

4.4.5　使主题呈现给人以美感

　　标题是主题的具体体现,那么怎样才能使主题呈现美感呢?那就需要标题和整个背景的配合了,将标题的设计感加强,使标题更加醒目,视觉感强烈,如图4-67所示。

第 4 章　信息图表的制作技巧

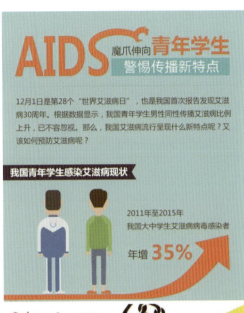

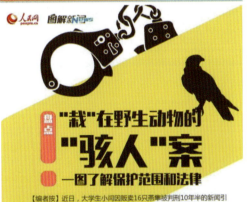

图 4-67　使主题呈现给人以美感

使主题呈现给人以美感，呈现即展现出来。将主题具体化，使信息图表所要表达的意思在画面中形象地表现出来，呈现多在事物本身，对象多是现实的事物，如颜色、景色、神情、气氛等，如图4-68所示。

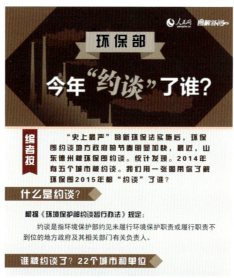

图4-68　使主题呈现给人以美感

4.4.6 考虑读者阅读感受与立场

信息图表的成功之处在于观者的理解与认同，优秀的信息图表是将自己的观点成功放大，影响观者的主观观念，使观者认同信息图表。在此过程中，考虑观者的阅读感受与立场是非常必要的。好的信息图表必定贴近人们的生活，深入浅出，让观者有所收获，如图4-69所示站在观者的立场，选择大家都有的烦恼，考虑观者感受立场，让观者产生共鸣。

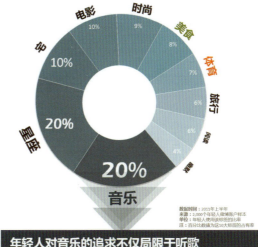

图 4-69　考虑读者阅读感受与立场

 图话——信息图表设计与制作专业教程

女单身狗：
为什么我一直单身？

图 4-69　考虑读者阅读感受与立场（续）

4.5 厘清信息关系的技巧

　　信息图表主要就是用信息来表述观点，以达到所期待的目的。所以信息图表中最重要的就是信息了，那么我们面对铺天盖地而来的信息，该如何来梳理并巧妙地利用这些信息呢？本节将着重了解厘清信息关系的技巧。

第 4 章　信息图表的制作技巧

本节主要讲述 6 个方面内容,包括信息的筛选、规划好整体布局、把握视角的选择、用箭头表示静与动、模型图帮助理解内容和用信息图表来呈现构架。用户通过这些内容学习,可以掌握厘清信息关系的技巧。

4.5.1　信息的筛选

信息,指音讯、消息、通信系统传输和处理的对象,泛指人类社会传播的一切内容。人通过获得、识别自然界和社会的不同信息来区别不同事物,得以认识和改造世界。在一切通信和控制系统中,信息是一种普遍联系的形式,那么如何在这么多信息中筛选我们所需要的信息呢?

1. 搜索与主题内容有关的信息

搜索原始信息是指未做任何加工处理的信息,它客观而又直接地反映了事物的真实情况。原始信息包括的范围很广泛,有企业生产、销售资金周转等方面所做的原始凭证、单据以及对原始数据的记载,如图 4-70 所示。

图 4-70　搜索与主题内容有关的信息

2. 初步分类，选择符合主题的信息

在形成理论之前的阶段可以进行分类。但也有人认为它在某种意义上又是最后阶段使用的方法，因为对某些对象运用其他科学方法的结果，可能是对这些对象的一次新的分类。总的说来，分类是从种到属，而划分则是从属到种，二者方向相反，但又相辅相成，往往同时并用，结果一致，如图4-71所示。

图4-71　初步分类，选择符合主题的信息

3. 排列对比差异较大、令人记忆深刻的信息

对比是把两个相反、相对的事物或同一事物相反、相对的两个方面放在一起，用比较的方法加以描述或说明，这种写作手法叫对比，也叫对照。在文学理论上，对比是抒情话语的基本组合方式之一。它把在感觉特征或寓意上相反的词句组合在一起，形成对照，强化抒情话语的表现力。运用对比，能把好与坏，善与恶，美与丑这样的对立揭示出来，给人们以深刻的印象和启示，如图4-72所示。

第 4 章　信息图表的制作技巧

图 4-72　排列对比差异较大、令人记忆深刻的信息

4. 将信息进行加工设计

信息加工是对收集来的信息进行去伪存真、去粗取精、由表及里、由此及彼的加工过程。它是在原始信息的基础上生产出价值含量高、方便用户利用的二次信息的活动过程。这一过程将使信息增值。只有在对信息进行适当处理的基础上，才能产生新的、用于指导决策的有效信息或知识，如图 4-73 所示。

图 4-73　将信息进行加工设计

4.5.2 规划好整体布局

对信息图表进行全面规划、安排、布局和设置。整体布局，是对信息图表内容、版面的整体效果设计，能掌控整个信息图表风格和效果的发展，防止某一部分与整体的不和谐，如图 4-74 所示。

图 4-74 规划好整体布局

4.5.3 把握视角的选择

视角是指观察物体时，从物体两端（上、下或左、右）引出的光线在人眼光心处所成的夹角，即观察物体所使用的角度。

在表现物体时，一般会选择最美丽的一面来展现给大家，那么怎么才能选择最美丽、最能打动人心的一面呢？可以将物体多旋转几个角度，从平视、俯视、仰视几个角度分别展现出来，如图 4-75 所示。

图 4-75 视角的选择

还有特定的角度,例如四分之三侧视角。"四分之三侧面俯视"是立体描写的一种,是从斜上方的角度绘图的方法。游戏中绘制立体的建筑、地图等时经常会用到,相信很多人都见过这种图,用四分之三侧面俯视的角度想象一下自己平时看惯了的房间,感觉就像进入游戏世界里了一样。一起来享受一下俯视视角的奇妙景色所带来的乐趣吧,如图 4-76 所示。

图 4-76 视角的选择

还有全仰视角,有时候从这种绝对视角观看物体,能产生更为奇妙的效果,如图 4-77 所示是美国某著名大桥的全仰视角和一般视角,可以明显看出来,全仰视角更为有趣和引人注目。

图 4-77 视角的选择

还有几种常用的视角,这几种视角结合使用,表现出物体的不同状态,也算是比较常用的,如图4-78所示。

图 4-78　把握视角的选择

4.5.4　用箭头表示静与动

箭头是信息图表中常用的图标,可不要小看这些小图标,有时候小图标能起大作用,例如在表现动与静时,箭头图标是最适宜的,如图4-79所示。

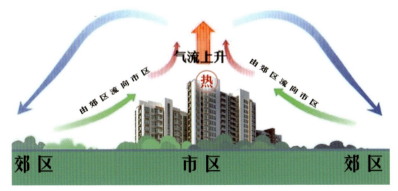

图 4-79　用箭头表示静与动

表现飞行轨迹和线路也是箭头图标的强项，例如物体的运动发展趋势、方向、优势等，如图 4-80 所示。

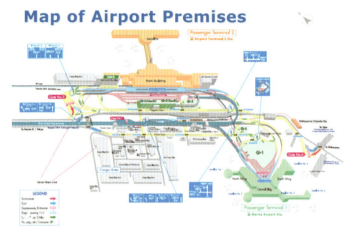

图 4-80　用箭头表示静与动

4.5.5　模型图帮助理解内容

有时候事物太过复杂和抽象，用平面难以形象地表现出来，那么可以求助于模型的运用。模型能更形象、立体地表现出复杂的主题，使信息图表更为生动，视觉更为绚丽，吸引用户的注意，如图 4-81 所示。

图 4-81　模型图帮助理解内容

第 4 章 信息图表的制作技巧

在网友分享的信息图表案例中,合理地使用了汽车模型,是完全依照真车的形状、结构、色彩改编而制作的模型,形象地表现出了汽车的各项指标,突出信息图表的主题,如图 4-82 所示。

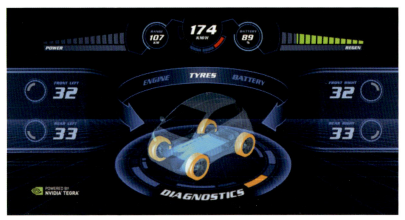

图 4-82　模型图帮助理解内容

本案例是微博上杭州地铁 2012 中的一幅信息图,主要向人们介绍了地铁的构成,因为模型的运用而更加生动、形象,如图 4-83 所示。

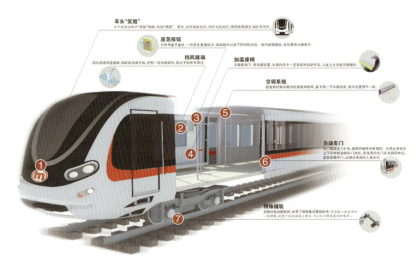

图 4-83　模型图帮助理解内容

4.5.6 用信息图表来呈现构架

用信息图表来呈现构架是一个由抽象到具体、由复杂到简单的过程。图中每一个框称为一个功能模块。功能模块可以根据具体情况分得大一点或小一点。分解得最小的功能模块可以是一个程序中的每个处理过程,而较大的功能模块则可能是完成某一任务的一组程序,如图 4-84 所示。

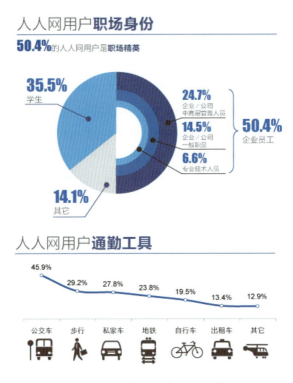

图 4-84　用信息图表来呈现构架

功能结构图主要是为了更加明确地体现内部组织关系,更加清晰地厘清内部逻辑关系,做到一目了然规范各自功能部分,使之条理化。功能结构的建立是设计者的设计思维由发散趋向于收敛、由理性化变为感性化的过程。它是在设计空间内对不完全确定设计问题或相当模

第 4 章　信息图表的制作技巧

糊设计要求的一种较为简洁和明确的表示，它形式简单地表示系统间输入与输出量的相互作用关系，是概念设计的关键环节，如图 4-85 所示。

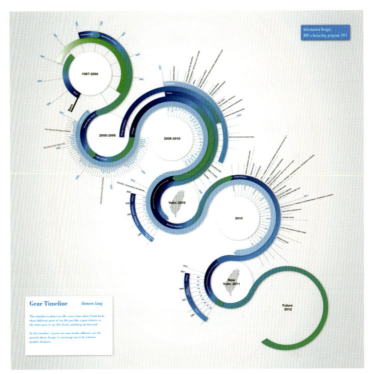

图 4-85　用信息图表来呈现构架

4.6　与表格结合的技巧

表格是信息图表的重要表现形式之一，本节就表格与信息图表的关系与作用主要讲述 3 个方面内容，包括表格的设计、使内容清晰明了和信息图表与表格的组合。用户通过这些学习可以掌握信息图表与表格结合的技巧，制作出更优秀的信息图表。

4.6.1 表格的设计

表格应用于各种软件中,有表格应用软件也有表格控件,典型的像 Office Word、Excel,表格是最常用的数据处理方式之一,主要用于输入、输出、显示、处理和打印数据,可以制作各种复杂的表格文档,甚至能帮助用户进行复杂的统计运算和图表化展示等。表格控件还可常用于数据库中数据的呈现和编辑、数据录入界面设计、数据交换(如与 Excel 交换数据)、数据报表及分发等,也是信息图表最常用的表现形式,如图 4-86 所示。

图 4-86 表格的设计

一如以往,从最明显的地方开始。第一步是决定表格的整体结构。结构取决于呈现数据的类型和复杂性。选择垂直的列还是水平行,通常取决于个人偏好。大致规划下表单的内容,然后决定采取哪种方法能更好地传递信息。很显然,如果信息包含多变量,那么选择矩阵来表示。下面分别以几个简单案例来表现表格的垂直、水平或矩阵,如图 4-87 至 4-89 所示。

第 4 章 信息图表的制作技巧

图 4-87 表格的垂直

图 4-88 表格的水平

时间	主题	演讲嘉宾
08:30	会议注册	
09:00	开幕式	
09:30	中国制造2025与标准化	杨海成
10:00	工业4.0中的标准化	Jan Dittberner
10:30	茶歇	
10:45	中国智能制造综合标准化发展路径	胡静宜
11:15	全球制造业互联协作与标准化	AIA
11:45	中国高端装备制造业发展与标准化	欧阳劲松
12:15	午餐	
13:30	俄罗斯航空装备发展及标准化	Anton Shalaev
14:00	中国航空装备智能制造标准化发展	苗建军
14:30	新技术新领域标准化业务模式	Bruce Mahone
15:00	茶歇	
15:15	工业物联网的发展及标准化	石友康
15:45	全球标准化服务的挑战与对策	Hajime Kawano
16:15	标准化研究与服务的未来	梁丽涛
17:15	闭幕式	

图 4-89　表格的矩阵

4.6.2　使内容清晰明了

在当今的读图时代，一篇优美的广告文案远不如一幅富有创意的广告画面带来的视觉冲击力大，由此可见，图表在生活中占据着非常重要的地位。一个好的图表应该以易于理解、简单明了的方式传递大量的信息。真正的重点应该放在信息上，对表格的过度设计会抵销这种作用。从另一方面来说，巧妙的设计不仅可以使一个表格更具吸引力，而且可以增加可读性。运用概念情境化、抽象具象化、空白具体化使内容清晰明了，如图 4-90 所示。

图 4-90　使内容清晰明了

第 4 章　信息图表的制作技巧

图形创意是广告设计作品的表现形式，是设计作品中敏感和备受注目的视觉中心。优秀的广告作品都以自己独特的图形语言准确又清晰地表达设计的主题，以最简洁有效的元素来表现富有深刻内涵的主题，由此可以看出图形创意在广告设计中具有灵魂的作用，如图 4-91 所示。

图 4-91　使内容清晰明了

4.6.3　信息图表与表格的组合

信息图表与表格的组合是一种可视化交流模式，又是一种组织整理数据的手段。人们在通讯交流、科学研究以及数据分析活动当中广泛采用着形形色色的表格。各种表格常常会出现在印刷介质、手写记录、计算机软件、建筑装饰、交通标志等许多地方。

随着上下文的不同，用来确切描述表格的惯例和术语也会有所变化。此外，在种类、结构、灵活性、标注法、表达方法以及使用方面，不同的表格之间也炯然相异。在各种书籍和技术文章当中，表格通常

放在带有编号和标题的浮动区域内,以此区别于文章的正文部分,如图 4-92 所示。

图 4-92　信息图表与表格的组合

企业内外部的统计信息是错综复杂、千变万化的,为了更好地展示它们及它们内在的关系,我们需要对这些信息的属性进行抽象化分析研究。当要以可视化的形式向用户展示统计信息时,一般包括:表现什么——主题特征、何处——空间属性、何时/多长时间——时间属性、程度——数量特征以及如何——变化特征等,如图 4-93 所示。

第 4 章 信息图表的制作技巧

图 4-93　信息图表与表格的组合

4.7　与旅游图结合的技巧

　　旅游图是广泛存在应用的,那么怎样使旅游图更为精致完美呢?答案是与信息图表结合。本节就旅游图与信息图表的结合主要讲述 5 个方面内容,包括认识旅游图、旅游地图的分类、旅游地图的特点、旅游地图的作用和信息图表与旅游图的组合。用户通过学习可以掌握与旅游图结合的技巧。

4.7.1 认识旅游图

旅游地图一般用来显示旅游地区、旅游线路、旅游点的景观、交通和各种旅游设施。例如一个大地区甚至全国的旅游一览图；沿着某条交通线（公路、铁路、水道或港湾沿岸带）的旅游图；一个城市的旅游图；一个点的旅游图，如一个公园，一处古迹，一所娱乐场，甚至一座宾馆等。也有按不同交通工具设计的旅游图，像汽车旅游图、自行车旅游、汽艇旅游、滑雪旅游以至步行旅游地图等，如图4-94所示。

图4-94　旅游地图

旅游地图更常用形象化的图式符号，常将地图与照片、有关名胜古迹的文字说明以及居住和交通服务设施的资料结合在一起，并且印制精美，便于携带。其中导游图往往具有示意图的性质，不讲求图形的准确性。旅游地图既是旅游中的向导，也可留作今后回忆的纪念品，如图4-95所示。

图 4-95 旅游地图

4.7.2 旅游地图的分类

旅游地图的基本功能即正确、形象、直观地表示和传输旅游所需

的相关信息，以便于游客灵活和机动地提取和分解信息，引起读者欣赏和认知的渴望，并进一步激发旅游的热情，产生探寻真实旅游美感的心理冲动，如图4-96所示。

图4-96 旅游地图

按照旅游地图的功能和内容，一般可分为如下3类。

（1）分布图类，如反映旅游资源类别、等级、数量、特征、功能及开发程度的旅游资源分布图（单项或综合的、全国或地区的）；游客源地、目的地及客流分布图；旅游地理区划或规划图等。

（2）导游图类，可分为城市街道交通图、城市游览图（见图）和导游图，游览区、点导游图，各种交通路线导游图，体育运动游览图，限定时间的导游图（如一日游、二日游……）等。

（3）旅游地图集，系统地介绍一个国家或旅游区旅游现状的图件资料，如图4-97所示。

第 4 章　信息图表的制作技巧

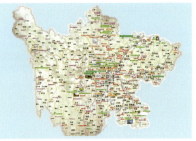

图 4-97　旅游地图

4.7.3　旅游地图的特点

旅游图的重点内容、详简程度、幅面等视旅游地区、线路、地点的特征而定，但其共同特征和要求是表明到达该地的交通条件、重点景物特征、住宿饮食场所等。中国很多城市和主要旅游点都编制了旅游地图，如图 4-98 所示。

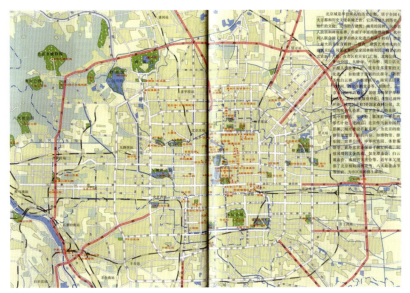

图 4-98　旅游地图

旅游地图的特点有以下几个方面。

(1) **突出信息**

旅游地图是旅游信息的载体，主要反映一个区域的旅游资源及旅游服务设施和机构。旅游资源是吸引游客而形成旅游地域系统的基本物资条件，是具备一定旅游功能和价值的自然景观和人文景观资源的总称。例如：山、水、岩、洞、寺、庙、塔、桥等。旅游资源是形成旅游行为的起因，旅游地图是旅游资源的传播媒介，潜在的旅游者通过旅游地图而了解这些名胜古迹、奇山异水。旅游服务设施和机构即旅游媒介包括旅游宾馆、饭店、交通设施、通信设施、旅行社、旅游公司等。在旅游地图上，必须突出而详细地表示旅游媒介的分布、类型、规模及等级。这些信息经过地图综合的处理，采用地图符号系统存储在旅游地图上。

(2) **艺术性**

旅游地图的主要服务对象是游客，在提供旅游信息的同时，还应满足游客旅游行为中追求美的心理要求。因此旅游地图表示方法的选择及符号的设计应在保证地图科学性的前提下，还必须突出艺术美。例如要突出名山胜水的雄、奇、险、秀、幽、旷、野的形态美，旅游地图上的地貌一般不采用等高线表示，多利用透视写景、鸟瞰写景、彩色遥感图像及晕渲法等多种艺术手法烘托，旅游地图也更注重色彩的应用，采用与自然色彩类似的复合色系，充分应用色彩的象征与联想、对比与变化，使美丽的山水产生强烈的视觉感受。在城市旅游图及综合旅游地图上，为加强不依比例表示的旅游资源、旅游设施的视觉效果，多采用实景、象形或象征符号，如机场用飞机图案、码头用船舶图案等。在旅游地图的布局上，往往采用多种图文配合的形式，即用地图表示旅游要素空间分布的特点及其规律，用其他艺术图片突出个性特征，再配以对应图片的简练文字介绍，使旅游者更易于接受地图的这种表示方式。旅游地图既是引导旅游的工具，也是吸引游客的艺术收藏品，如图4-99所示。

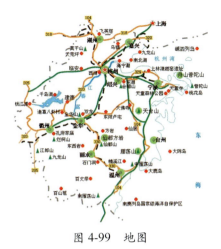

图 4-99 地图

(3) 适用性

旅游地图经常应用在游客的旅行游览中,游客在不同的景点、景区,往往需要查阅整幅旅游地图的不同部位或当前游客所处的位置等,在旅行中,又必须把大幅面的旅游地图折叠起来,以便携带。因此,为方便游客在旅行时使用,旅游地图常以折叠线为界,按旅游路线、旅游区、旅游景点分片、分行、分列排列地图、图片和文字。

各图的幅面大小及排列方式要充分考虑地图在旅游动态活动中折叠使用的需要。单张旅游地图较好的折叠方式有手风琴式和剖腹翻折式两种,它们均可满足游客在游览观光时,不必打开整张地图,也能任意按需要翻阅查找旅游信息的需要。

(4) 针对性强

在各类旅游地图中,出版最多、发行量最大的是旅游人群集中的大城市或旅游城市如北京、上海、西安、桂林等地的旅游地图。在市场经济条件下,只有推出选题紧扣旅游市场,具有明确的服务对象和服务目的的产品,才能有很好的销售量。

例如,这几年江西省的经济迅猛发展,城市扩张较快,适时更新了南昌、九江等城市的交通旅游图。针对社会上兴起的休闲度假旅游,海南省推出海南岛、千岛湖等地的旅游度假的综合旅游图。为满

足专项旅游的需求,许多地方还编制出版了各种专题旅游图,如美食购物指南图、城市休闲娱乐指南图等。只有推出这些紧扣市场需求的产品,才能让旅游地图产生更大的经济效益和社会效益,如图 4-100 所示。

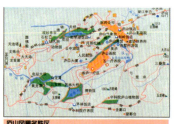
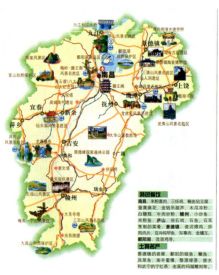

图 4-100　江西省旅游地图

4.7.4　旅游地图的作用

旅游地图的基本作用即正确、形象、直观地表示和传输旅游所需的相关信息,以便于游客灵活和机动地提取和分解信息,引起读者欣赏和认知的渴望,并进一步激发旅游的热情,产生探寻真实旅游美感的心理冲动。

☆　提供旅游区(点)的基本地理状况。

☆　提供制订旅游计划的基本依据。

☆　提供旅行和游览的指南。

☆　反映各旅游项目的特点。

☆ 反映旅游资源的分布状况及其开发的社会经济背景条件。

其功能有以下几方面。

（1）信息载体

旅游主体信息是产生旅游需求的源泉，旅游客体信息是吸引游客的基本物质条件，旅游媒介信息是旅游活动顺利进行的基本保证。以上三要素均可在分析、评价、预测的基础上，按照地图制图原理和信息传输理论，经过制图综合处理，采用地图符号和旅游符号系统地描绘在旅游地图上。

（2）传输工具

一幅旅游地图在传输旅游信息的同时还可以视不同的内容方式向游客展示一个区域的历史、文化、资源，展示区域社会发展进步的综合成就，从而增进交流与了解。因此，旅游地图即被誉为传输旅游信息和旅游地其他综合信息最有效的载体和传输工具之一。

在实践中，地图制图工作者采用生动形象的图形语言系统地将客观世界的旅游信息展示在旅游地图上，实现了旅游信息由客观世界到地图的第一次传输。读者通过对地图符号的识别、解释和分析等方法，从地图上获取大量直接的或潜在的综合信息，通过大脑的思维建立起客观世界的新概念，实现了由旅游地图到认识世界的第二次传输。

这些信息为旅游者制订旅游计划、确定旅游路线、安排旅游活动，为旅游经营管理者确定市场目标、制订开发计划、设计旅游产品、改善服务设施等提供了较系统的依据。

（3）导游

旅游外出，是一种情趣和感觉，追求的是一种至善至美，希望一切都赏心悦目。为了在有限的时间内尽情领略区域独特的风景和魅力，吸取文化内涵，丰富文化感受，开拓旅游审美的视野，引导和激发游客对区域文化景观的游览兴趣和审美意识，故必须借助导游的帮助，旅游地图就是旅游者特殊的无声导游。

如借助旅游地图上的交通要素，旅游者可以选择旅游交通线路，可以选择旅游交通类型，预算旅游开支，制订旅游计划；根据旅游地图上显示的景区、景点，旅游者可以根据出游的目的确定游览线路和游览点，计算行程和游览时间；根据旅游地图上的旅游气候介绍，旅游者可以决定出游的时间，出游时应带哪些防风遮雨、御寒避暑的物品；借助旅游地图。

游客还可以选择住宿的宾馆或旅店，餐厅，购物的商店、品种，娱乐的类型、场所等。总之，旅游地图可以帮助旅游者在拟定旅游计划时迅速了解旅游区的综合地理环境，以使旅游者行的便捷、住得舒适、游得快乐、购得满意和玩得开心。

（4）**广告媒体**

旅游地图使用范围广、发行量大、渗透性强，具有广泛的传播能力，因而被社会誉为区别并优于电视、标牌、图片、文字的特殊广告媒体之一。在旅游地图上，人们用科学性、艺术性高度统一的地图语言宣传景区、景点，介绍服务机构及服务设施，推出各种旅游线路、旅游项目及旅游报价，展示旅游产品，从而大大提高了景区、景点的知名度，增加了旅游资源的吸引力，拓展了旅游市场，加速了旅游资源的价值转换。

为此，旅游地图特殊的信息传输效益也成为与旅游有关的各商业企业看好的广告媒体之一，从而大大提升了旅游地图的使用价值。事实上，利用旅游地图传播商业、企业信息的现象较为普遍。

但是，制图实践中在实现旅游地图与广告有机结合的同时，必须围绕为旅游者服务，使广告内容与旅游地图内容成为一个有机体，以增强旅游地图实用性和艺术性。切不可片面追求广告利润，将与旅游无关的大幅广告充满图面，忽略了旅游地图的基本功能和主要用途，丧失了旅游图应有的价值。

（5）**收藏佳品**

旅游是一项具有深刻文化内涵的精神享受，每一个旅游者都希望丰富旅游中新、奇、美、乐的文化感受，开拓旅游审美的视野，将短暂的旅游生活中领略的异地风光及风土人情留在永恒的记忆之中，并

将这些感受传递给亲人和朋友。为此，人们每到一地都要根据需要和可能收集、购买旅游纪念品。

例如一件雕刻着旅游地标志的饰物，一套美丽的图片，一幅精湛的旅游地图或一本导游手册等。其中旅游地图是集纪念性、科学性、艺术性、一览性为一体的最佳纪念品之一，更是一种艺术文化倾向最突出的地图。它不仅展示了旅游地图独特的艺术美，而且经济实用，便于携带，更可以通过地图的内容唤起人们回忆景区全貌，回味旅游历程，重温旅游感受的美好遐想，因此成为最受游客欢迎的艺术收藏品和馈赠纪念品。

4.7.5　信息图表与旅游图的组合

旅游地图现在向着图形化、活泼化、形象化方面发展，有加强介绍的功能，而信息图表与旅游图的结合，使得旅游图的价值和实用性大大增加，如图 4-101 所示。

图 4-101　信息图表与旅游图的组合

与其他信息图表相比，旅游信息图表更常用形象化的图式符号，常将地图与照片、有关名胜古迹的文字说明以及居住和交通服务设施

的资料结合在一起,并且印制精美,便于携带。其中导游图往往具有示意图的性质,不讲求图形的准确性。旅游地图既是旅游中的向导,也可留作今后回忆的纪念品,如图4-102所示。

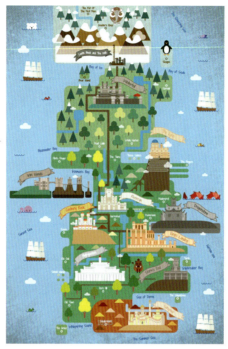

图4-102　信息图表与旅游图的组合

4.8　与符号结合的技巧

符号的发展是源远流长的,面对越来越快速的发展,符号的应用也从文字到图片广泛使用起来,本节就符号主要讲述5个方面内容,包括符号的发展史、以简单图形为设计目标、把符号添加到数据图表中、用符号来表现数值和符号与图表结合。用户通过这些学习可以掌握与符号结合的技巧。

4.8.1 符号的发展史

符号所承载的信息是人类认识物质世界反映的表现形式。由于客观的物质世界是一个大系统，所以表示这个大系统信息的载体——符号也是一个大系统。在世界上人们使用符号现象是非常久远的，但对符号并没有认识，随着人类大脑的进化，才逐渐对符号有些初步的认识。开始，人们只是从实践经验中认识一些具体的符号，随着科学的进步，使用的符号越来越多，才引起人们对符号的关注，对符号的研究也逐步深入。

在东方中国是文明古国，对符号现象的关注由来已久，中国是产生语言符号和文字符号最早的国家之一，远在东周时期，便开始了对汉民族的语言、文字符号系统的研究，如图 4-103 所示。

图 4-103　古代的各种符号

由于符号学家观察符号的视角不同，从而对符号系统建立了各自的分类标准，并对符号系统进行了不同的分类，在这里就不一一列举了。为了深入地研究语言、文字，在此建立了自己的分类标准，因为符号是为人类大脑表达、传递、交流思维信息服务的，大脑能传出和接收信息的主要通道是口说耳听的声信息通道和手写（包括在电脑上输入和在屏幕上显示）眼看的光信息通道，所以就按信息传播的途径作为分类标准，将符号分为 3 类：声符、光符和其他符号。建立这样的分类标准，有利于对语言、文字概念以及它们之间的关系进行深入研究，如图 4-104 所示。

图 4-104 不同分类的符号

4.8.2 以简单图形为设计目标

现在符号在图片设计中是以简单图形为设计目标，逐渐趣味化，色彩丰富，实用性强，便于绘制，适用于描述表示对象的存在，如图 4-105 所示。

图 4-105 以简单图形为设计目标

4.8.3 把符号添加到数据图表中

数据图表表达的特性归纳起来有如下几点：首先具有表达的准确

第 4 章　信息图表的制作技巧

性，对所示事物的内容、性质或数量等处的表达应该准确无误。第二是信息表达的可读性，即在图表认识中应该通俗易懂，尤其是用于大众传达的图表。第三是图表设计的艺术性，图表是通过视觉的传递来完成，必须考虑到人们的欣赏习惯和审美情趣，这也是区别于文字表达的艺术特性。

而在审美艺术性上，把符号添加到数据图表中活跃了图表的气氛，增添了可读性，吸引了人们的视线。在信息化时代，大众传播进入了更为激烈的竞争时代，我们对信息的梳理和传达更加重视。把符号添加到数据图表中，对时间、空间等概念的表达和一些抽象思维的表达具有文字和言辞无法取代的传达效果，如图 4-106 所示。

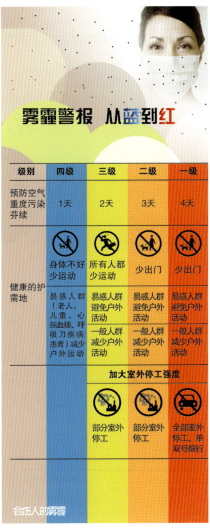

图 4-106　在图表中使用符号

4.8.4 用符号来表现项目

在木头、骨头或石头上的计数符号从史前时代就开始被使用了。石器时代的文化，包括古代印第安人，使用计数符号进行赌博、私人服务和交易。

在公元前 8000 年至公元前 3500 年间，苏美尔人发明了使用黏土保留数字信息。他们的做法是将各种形状的小的黏土记号像珠子一样串在一起。从大约前 3500 年开始，黏土记号逐渐被数字符号取代。这些数字符号是使用圆的笔针刻在黏土块上，然后烧制而成的。大约公元前 3100 年，数字符号与被计数的事物分离，成为抽象的符号，符号的进一步发展就形成了，到近代网络时代的来临，我们开始大量使用并发展符号，如图 4-107 所示。

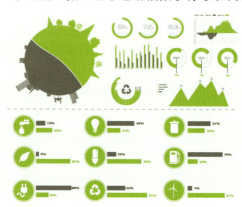

图 4-107　用符号来表现数值

皮尔斯认为，根据与对象的关系，符号可以分成 3 种：像似符号（Icon）、指示符号（Index）和规约符号（Symbol）。

（1）像似符号（Icon）

像似符号指向对象靠的是"像似性"（Inconicity）："一个符号代替另一个东西，因为与之相似（Resemblance）"任何感知都有作用于感官的形状，因此任何感知都可以找出与另一物的相似之处，也就说任何感知都是潜在的像似符号。

（2）指示符号（Index）

指示性，是符号与对象因为某种关系——尤其是因果、邻接、部分与整体等关系——因而能互相提示，让接收者能想到其对象，指示

符号的作用,就是把解释者的注意力引到对象上。指示符号的最根本性质,是把解释者的注意力引向符号对象。

(3) 规约符号 (Symbol)

靠社会约定符号与意义的关系,这种符号被称为规约符号。规约符号是与对象之间没有理据连接的符号,也就是索绪尔所说的"任意/武断"符号。

总而言之,符号越相像或越接近对象就易于识别,凡是越抽象的或民族文化性的符号识别也就越难。用符号来表现数值,最好用相像或越接近对象的共识性符号。如果是文化类型,要根据能指或受指的思维去做。如果不是,就必须使用强制性的规约符号。不过做设计也不需如此严格,用得巧妙是很需要灵感的,了解得越多产生灵感机会就越大,所以知识是创造灵感的触点,如图 4-108 所示。

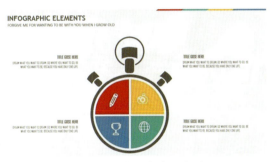

图 4-108　用符号来表现数值

4.8.5 符号与图表结合

符号是人们共同约定用来指称一定对象的标志物,它可以包括以任何形式通过感觉来显示意义的全部现象。符号是指具有某种代表意义或性质的标识。来源于规定或者约定俗成,其形式简单,种类繁多,用途广泛,具有很强的艺术魅力。

符号是信息的外在形式或物质载体,是信息表达和传播中不可缺少的一种基本要素。符号通常可分成语言符号和非语言符号两大类,

这两大符号和图表在传播过程中通常是结合在一起的，在人类社会传播中都能起到指代功能和交流功能，如图 4-109 所示。

传递信息是符号的基本功能之一，符号的信息传递功能赋予了符号世界强大的生命力。从符号学的意义上说，人类的信息传递是指人们运用符号传情达意，进行人际的信息交流和信息共享的行为协调过程。在这一过程中，不同的符号具有不同的编码和解码规则。符号情境是人们运用符号进行认知和交际的具体情境，它在交际中主要起限制作用和解释作用，如图 4-110 所示。

图 4-109 符号与图表结合

图 4-110 符号与图表结合

4.9 与鸟瞰图结合的技巧

鸟瞰图是建筑、游戏、旅游图中常用的图形方式，本节主要讲述鸟瞰图与信息图的结合，使表现力更为强烈，共分为 3 个方面内容，包括认识鸟瞰图、信息图表与鸟瞰图相结合和根据布局使图形做适当变形。用户通过这些学习可以掌握与鸟瞰图结合的技巧。

4.9.1 认识鸟瞰图

鸟瞰图是根据透视原理，用高视点透视法从高处某一点俯视地面

起伏绘制成的立体图。它就像从高处鸟瞰制图区，比平面图更有真实感。视线与水平线有一个俯角，图上各要素一般都根据透视投影规则来描绘，其特点为近大远小，近明远暗。鸟瞰图可运用各种立体表示手段，表达地理景观等内容，可根据需要选择最理想的俯视角度和适宜比例绘制，而下面图 4-111 到 4-113 是常见的几种鸟瞰图的绘制。

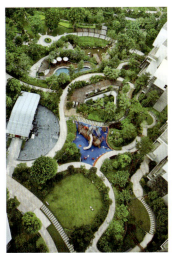
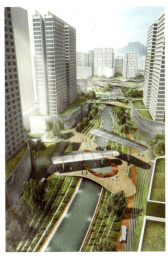

图 4-111　鸟瞰图

图 4-112　鸟瞰图

图 4-113　鸟瞰图

4.9.2 信息图表与鸟瞰图相结合

规划建设鸟瞰图首先要表达的是规划建设的构架：建设构架是规划设计的核心，在总体鸟瞰图中要严格准确地规划总体设计中的道路系统。路网系统是贯穿设计表现全过程的支撑，从开始在画面中定位一直到最后处理中都需要把这个脉络方式表达清楚。道路在鸟瞰透视中的表达不会只是像地图上一样的路径，它们通常会体现出不同的形态，它可能是平行的、连续排列的规则行道树，也可能是像山谷裂隙一样由一系列高楼间的连续阴影表现出来的和城市的绿色走廊重合，在一片浓重的绿荫中割开一条缝隙。真正看见路面的情况只有在近景视况下出现。

瞰是对事物俯视全景的描绘，是展示和传递事物的途径，而将鸟瞰图与信息图的结合，使得鸟瞰图更加形象，便于使用，如图 4-114 所示是青岛黄山庄园的鸟瞰信息图。

图 4-114　鸟瞰图

4.9.3 根据布局使图形做适当变形

变形是指在信息图表中，使图形扭曲产生一定的鸟瞰视觉效果。使用软件将图片导入，使用自有变换将图片斜拉，产生角度错觉，如图 4-115 所示。

图 4-115　变形

4.10　色彩的运用技巧

信息图表离不开色彩，色彩的情感因素对人类的影响很大，我们可以根据这个方面对信息图表的色彩进行设计，本节主要讲述 5 个方面内容，包括信息图表色彩赏析、把握用色要点、背景色、文字色和色彩的经典搭配艺术。用户通过这些内容可以学习色彩的运用技巧，制作出更优秀的信息图表。

4.10.1 优秀信息图表色彩赏析

色彩学上根据心理感受,把颜色分为暖色调(红、橙、黄)、冷色调(青、蓝)和中性色调(紫、绿、黑、灰、白)。下面欣赏一些色彩鲜明的信息图表,如图4-116到4-118所示。

1. 冷色

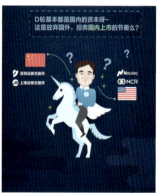

图4-116 冷色

2. 暖色

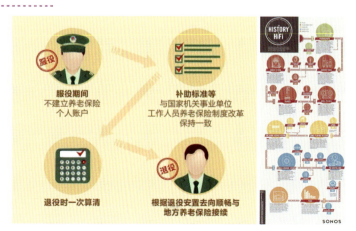

图4-117 暖色

3. 中性色

图 4-118　中性色

4.10.2　把握用色要点

一个信息图表，要让人有眼前一亮的感觉，配色是非常重要的，颜色搭配的好与否，能够影响整个信息图表的风格和整体品位。

用色的基本原则如下。

☆ 重视视觉感受（舒服、浑然天成；不突兀、不刺眼）。

☆ 商务信息图表应符合公司 CIS 的用色要求。

☆ 符合逻辑（如不同章节可用不同的颜色，相同级别的标题用相同的颜色）。

☆ 符合颜色的象征意义（绿色健康、红色喜庆、蓝色科技等）。

☆ 单色喜闻乐见（天蓝、草绿、暖橙等），多色尽量模仿（如网站、海报等）。

☆ 色彩不超过 3 种（黑白灰除外，图表色可稍稍灵活），整体风格一致。

如图 4-119 所示的页面，有两种色彩，风格色为蓝色，点缀色为

品红，在一个页面中冷暖色同时存在，然而整个页面以冷色为主，暖色为辅，恰到好处。

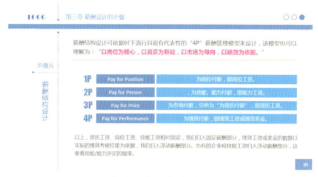

图 4-119　冷暖搭配

在如图 4-120 所示的案例中，页面背景选用的是深色背景，给人庄重、严肃的感觉，风格色选用绿色，清新养眼，图表色颜色活跃，使整个页面也随之跳跃起来，整体用色美观大方，耐人寻味。

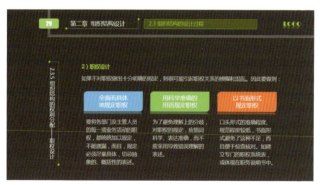

图 4-120　深色背景的商务信息图表

4.10.3　背景色

背景色的选用一般分为如下 3 种。

第 1 种是白色，是信息图表中默认的背景色，简约、便于颜色搭配，如图 4-121 所示。

第 4 章　信息图表的制作技巧

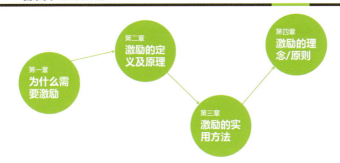

图 4-121　白色背景

第 2 种是灰色，对真实颜色的干扰最小，不刺眼、专业感强，如图 4-122 所示。

第 3 种是深色，给人的视觉冲击力强，但颜色较难搭配，挑战性高，如图 4-123 所示。

图 4-122　灰色背景　　　　图 4-123　深色背景

4.10.4　文字色

文字颜色设置的基本要求是：不要太黑、太亮、太刺目，也不要太淡，要柔和、看得清楚即可。

当背景为白色或浅灰色时，字体一般选用灰色，根据背景的深浅调整字体的深浅，以确保看得清楚。当背景为深色时，字体颜色选用白色或浅灰色，如图 4-124 和图 4-125 所示。

图 4-124　白底灰字

图 4-125　深底白字

4.10.5　色彩的经典搭配艺术

色彩总的运用原则是协调，也就是每张幻灯片的整体色彩效果应该是和谐的，局部小范围可以有一些强烈色彩的对比，在色彩运用上，可以根据内容的需要，分别采用不同的主色调。

同样，还要考虑幻灯片底色的深浅。底色深，文字的颜色就要浅，以深色的背景衬托浅色的内容；反之，底色淡的，文字的颜色就要深，以浅色的背景衬托深色的内容。

1. 灰底单色搭配

灰底单色是比较常见的搭配方式，灰色可以营造出精致、现代、含蓄典雅的氛围。

以下案例是灰底单色搭配的 3 种方案。

背景色为灰色，风格色和标题栏为绿色，标题栏辅以黑色，如图 4-126 所示。

背景色为灰色，风格色和标题栏为蓝色，标题栏辅以黑色，如图 4-127 所示。

图 4-126　灰、绿、黑三色　　图 4-127　灰、蓝、黑三色

背景色灰色，风格色和标题栏为橙色，标题栏辅以黑色，如图 4-128 所示。

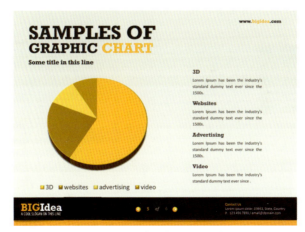

图 4-128　灰、橙、黑三色

如图 4-129 所示，也是灰底单色的经典搭配，只是其标题栏是灰色的长条并辅以风格色。

如图 4-130 所示，灰底搭配有一个典型的特点：背景是暖灰色调，标题栏是两种色彩的组合，其中的一种颜色是风格色。

图 4-129　灰色标题栏＋风格色　　　图 4-130　暖灰色背景

2. 白底单色搭配

白底单色搭配也是最常用信息图表色彩方案之一，白色的特点是简约清新、素朴典雅，如图 4-131 所示。

图 4-131　白底单色

背景为白色，标题栏由黑色和绿色组合，其中绿色为风格色，正文中也运用了绿色矩形点缀，使整个页面简约、美观。

3. 双色搭配

逻辑双色搭配和主辅双色搭配可以统称为双色搭配。

图 4-132 和图 4-133 是双色搭配的经典案例，在常见色彩搭配小节中也引用过此案例。其中第 2 个案例是深灰色背景，因此，其颜色亮度比白底或浅灰色亮度要略低。

第 4 章 信息图表的制作技巧

图 4-132　双色搭配 1　　　　　图 4-133　双色搭配 2

4．双风格色

双风格色即完全是两种不同风格的用色。

根据信息图表具体设计要求，双风格色可以选用相近色，也可以选用对比色，值得一提的是，用对比色做信息图表，反差较大、变化多端、吸引眼球，但颜色把握不好会让画面眼花缭乱。

图 4-134 和图 4-135 所示的案例中，双风格色选用的是对比色，第 1 张蓝色和橙色搭配，第 2 张绿色和橙色搭配，颜色反差较大，但整张页面每种颜色用色范围控制恰到好处，带给观众强烈的冲击力。

图 4-134　双风格色 1

图 4-135　双风格色 2

5. 逻辑三色搭配

逻辑色的搭配常见于同一个信息图表不同章节风格色选用不同的颜色。

图 4-136 至图 4-138 所示的案例，3 个章节选用了 3 种风格色：第 1 章内容的风格色为橘色；第 2 章内容的风格色为绿色；第 3 章内容的风格色为蓝色。逻辑三色的运用使整个信息图表条理更清晰，利于演讲者对信息图表进度的把握。

图 4-136　第 1 章内容　　　图 4-137　第 2 章内容

图 4-138　第 3 章内容

6. 逻辑四色搭配

逻辑四色的搭配主要针对 4 个章节风格色的选用，和上一节作用类似，可以快速地把握信息图表进度。

那么是不是章节越多就要选用多种逻辑颜色搭配呢？首先，颜色的选用要遵循协调的原则，颜色过多会给观众眼花缭乱的感觉，也极易产生疲惫感；其次，选用颜色要自然，不突兀，不能反差太大，否则也会影响整个信息图表的美观。

如图 4-139 至 4-142 所示的案例页面有 4 种颜色，作为引导的作用，而且每一章的正文内容风格色和标题背景色一致，美观时尚，毫无突兀感。

第 4 章　信息图表的制作技巧

图 4-139　第 1 章内容

图 4-140　第 2 章内容

图 4-141　第 3 章内容

图 4-142　第 4 章内容

7．图表色

在信息图表中，图表色的选用可以同色搭配，也可以多色搭配。一般情况下图表色多选用多色搭配，区别不同模块的同时也使页面更活跃。

图 4-143 和图 4-144 为多色搭配案例。

图 4-143　多色搭配案例 1　　　4-144　多色搭配案例 2

图 4-145 和图 4-146 为设置透明度的图表色案例。

图 4-145　透明图表案例 1　　图 4-146　透明图表案例 2

4.11 制作另类柱/条形图技巧

柱形图和条形图是指用柱形或条形图案来表示数据变化的图示模式，该类图表往往用于素雅而干净的画面里。本节主要讲述 3 个方面内容，包括管状填充、图案填充和巧用堆积柱形图。用户通过学习可以掌握制作另类柱/条形图的方法。

4.11.1 管状填充

柱形图和条形图是信息图表制作中应用最为广泛的图表类型之一，根据表格中的数据绘制，通过柱形的长短，直观地看出数据的大小。

插入图表的方式是，切换至"插入"菜单，在"插图"选项组中单击"图表"选项，如图 4-147 所示。在弹出的对话框中根据实际情况选择合适的柱形图或条形图即可，如图 4-148 所示。

至于传统的图表制作过程，这里不准备做详细的介绍，在此主要是对一些流行图表的制作过程进行分析。首先来看图 4-149 所示的案例，该图表实际上是由通过对柱形图的一些图表选项进行设置实现的，其实现步骤如下。

第 4 章 信息图表的制作技巧

图 4-147 图表选项　　　图 4-148 "插入图表"对话框

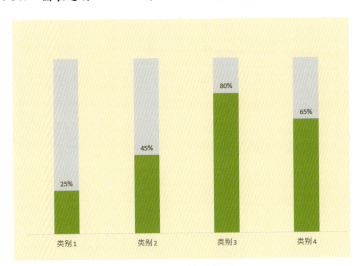

图 4-149 效果图表

01>> 选择"插入"|"插图"|"图表"命令，插入一个簇状柱形图，编辑相应数据，并将"系列 1"颜色更改为"白色，深色 15%"，"系列 2"颜色更改为"绿色"，如图 4-150 和图 4-151 所示。

187

图 4-150　插入图表　　图 4-151　图表数据

02 ≫ 修改图表元素，去除不必要的内容，包括标题和纵坐标等，右键单击图表，在弹出的快捷菜单中取消选择相应的内容即可，操作方法如图 4-152 所示，效果如图 4-153 所示。

图 4-152　修改图表元素　　图 4-153　效果图

03 ≫ 选中"系列 2"，单击右键，在弹出的快捷菜单中选择"设置数据系列格式"命令，在"设置数据系列格式"窗格的"系列选项"选项中，将"系列重叠"更改为 100%。最后修改字体大小及颜色，即可绘制出案例图表，如图 4-154 和图 4-155 所示。

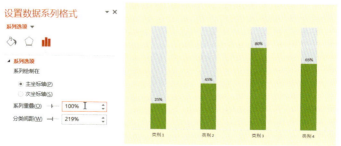

图 4-154　设置系列重叠　　图 4-155　效果图

第 4 章　信息图表的制作技巧

有兴趣的读者可以尝试完成如图 4-156 所示的效果。

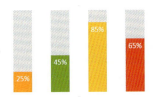

图 4-156　柱形图例

4.11.2 图案填充

图案填充是选用图表以外的图案，用这种图案来代替原图表中的图形，达到与图表和谐统一的效果。

显然，图表的美化并没有唯一确定的标准。信息图表的使用场景以及版式风格的不同，图表的式样也会有不同的美化方向。

接下来看看通过图 4-157 和图 4-158 的图表和两组图的组合，如何制作出个性化的图表。

图 4-157　图片素材

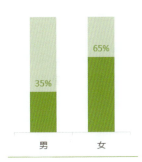

图 4-158　图表

`01` ≫ 分别选择图表的系列，通过右键快捷菜单打开"设置数据系列格式"窗格，选中"图片或纹理填充"，两组图表由两组图片分别填充，如图 4-159 和图 4-160 所示。

`02` ≫ 选中绿色区域图表，设置填充模式为"层叠"，如图 4-161 和图 4-162 所示。

图 4-159 设置图片填充　　图 4-160 填充效果

图 4-161 设置填充模式为"层叠"　　图 4-162 填充效果

03 在"设置数据系列格式"窗格的"系列选项"选项中,调整"分类间距",直至显示完整的人物剪影,如图 4-163 和图 4-164 所示。

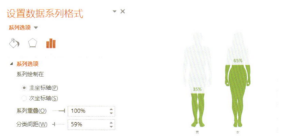

图 4-163 设置分类间距　　图 4-164 填充效果

如图 4-165 和图 4-166 所示的两个图表也是图案填充,相较于柱形图和条形图,效果更加直观。

第 4 章 信息图表的制作技巧

图 4-165　图表 1

图 4-166　图表 2

4.11.3　巧用堆积柱形图

通过堆积柱形图的巧妙使用，使图表的表现形状不再拘泥于矩形，让图表变得更生动美观。下面讲述如图 4-167 所示的图表实现方法。

图 4-167　图表示例

01 ≫ 选择"插入"|"插图"|"图表"命令，插入一个堆积柱形图图表，编辑数据，设置顶端部分为统一大小或比例，删除标题等不必要的部分，并更改颜色，如图 4-168 和图 4-169 所示。

图 4-168　设置分类间距　　图 4-169　填充效果

02 将决定顶端形状的图形粘贴到对应位置。注意待插入的图形需要先设置好相应的颜色,如图 4-170 和图 4-171 所示。

图 4-170　待插入图形　　　　图 4-171　填充效果

4.12 制作创意饼图技巧

饼图的设计方法也可以是多样化的,要想绘制一个让观众接受度高的饼图,不能局限于仅仅绘制一个闭合的圆形。通过和不同类型的图形搭配,便可以构成一幅设计感十足的饼图图表。本节主要讲述 3 个方面内容,包括灰色圆底搭配饼图、灰色同心圆环搭配饼图和扇形与环形图表组合设计。

4.12.1 灰色圆底搭配饼图

灰色圆形几乎是个百搭图形,和饼图搭配之后,通过设置两个模块的大小会形成不一样的效果,如图 4-172 所示。

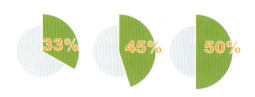

图 4-172　灰色圆底搭配饼图

以图 4-173 中的第 2 个图表为例，把图表分解来看，由灰底圆、主体扇区、数字标签 3 部分组成，如图 4-173 所示。

`01` 先绘制主体扇区，选择"插入"|"插图"|"图表"命令，插入一个饼图，编辑数据，除去图表区不必要的部分，如图 4-174 和图 4-175 所示。

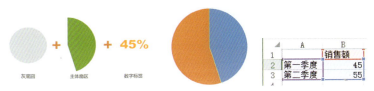

图 4-173　图形分解　　图 4-174　插入饼图　　图 4-175　编辑数据

`02` 进行颜色设置，55% 的扇形区域及边框设置为无色，45% 的区域设置为绿色，边框设置为白色，至此主体扇区已绘制完成，如图 4-176 所示。

图 4-176　绘制主体扇区

`03` 再绘制灰底圆及数字标签，组合至一起，即可完成案例图表。

4.12.2　灰色同心圆环搭配饼图

下面来看一下，图 4-177 中所示的几个图表是由同心圆加上饼图综合设计实现的！

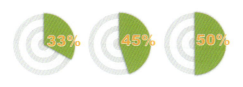

图 4-177　图表示例

该图表是由灰底同心圆环、主体扇区和数字标签组成，以45%的图表为例，主体扇区上一节已详细介绍过。本节重点讲解灰底同心圆环的绘制过程。

01》 通过选择"插入"|"插图"|"图表"命令，插入一个圆环图，删除不必要部分，如图4-178和图4-179所示。

图 4-178　插入图表　　　　图 4-179　插入图表效果

02》 修改图表数据，如图4-180所示，效果如图4-181所示。

图 4-180　增加4个系列数据　　图 4-181　效果图

03》 在"设置数据系列格式"窗格的"系列选项"中，更改"第一扇区起始角度"为"30°"，"圆环图内径大小"为"0%"，如图4-182和图4-183所示。

04》 修改各系列圆环着色，如图4-184所示。最后和主体扇区以及数字标签组合即可完成案例图表。

第 4 章　信息图表的制作技巧

图 4-182　设置系列选项　　图 4-183　效果图　　图 4-184　圆环图重新着色

4.12.3　扇形与环形图表组合设计

两种图表组合设计让绘制好的图表同时包含两种组合图表的特点，这种混搭的风格也提高了信息图表页面的美观度，实现了一加一大于二的效果。

如图 4-185 所示的图形是扇形图与环形图组合而成，以 45% 图表为例，具体操作步骤如下。

图 4-185　图表示例

01 插入饼图和圆环图的组合，如图 4-186 所示。

图 4-186　插入图表对话框

195

02 删除系列三，更改圆环、扇区数据及颜色，饼图 55% 扇形区域颜色更改为无色，45% 扇形区域颜色更改为绿色，圆环图颜色更改为灰色，如图 4-187 和图 4-188 所示。

图 4-187　更改数据　　　图 4-188　效果图

03 改变圆环内径至合适宽度，选中扇形区，单击右键，在"设置数据点格式"窗格的"系列选项"选项中，选中系列绘制在"次坐标轴"，如图 4-189 和图 4-190 所示。

图 4-189　设置系列选项　　图 4-190　效果图

04 添加数据标签，即可完成案例中的图表。
读者可自己尝试做出图 4-191 所示的图表效果。

图 4-191　效果图

第 4 章　信息图表的制作技巧

4.13　制作异彩纷呈的环形图技巧

环形图和饼图类似,也是用来显示部分与整体的关系,同样,简单插入一个环形图表会显得太过单调和生硬。和其他图形的搭配设计可以让形式单调的环形图变得丰富多彩起来。本节主要讲述 5 个方面内容,包括圆环图表与灰底圆的组合、圆环图表与圆框组合、时尚流行多环设计、圆环与 77% 透明度黑色圆环的组合和圆环与小三角形组合。用户通过学习这些技巧,可以掌握环形图的制作技巧,并合理运用到信息图表中,创作出更优秀的信息图表。

4.13.1　圆环图表与灰底圆的组合

上一节中讲到灰底圆和饼图的完美搭配,那么和圆环图表组合会带来什么样的效果呢?

如图 4-192 所示的案例,图表类型是圆环图和灰底圆的组合,这种数据的表现方式比单一的圆环图表现更美观时尚。

如图 4-193 所示为 63% 图表的分解图,设计要点是主体图表设置 37% 的环形区域及边框为无色,63% 的区域设置为目标颜色,边框为无色。

灰底圆的颜色填充选用的是渐变填充。读者可以尝试绘制该案例图表。

图 4-192　圆环图和灰底圆的组合　　图 4-193　分解示意图

01 ≫ 首先绘制一个圆环图,删除不必要部分,编辑数据,如图 4-194 和图 4-195 所示。

图 4-194　编辑数据　　图 4-195　绘制圆环图

02 将图表中 37% 部分颜色设置为无色，63% 部分颜色设置为绿色，最后绘制相应的灰底圆及数字，如图 4-196 和图 4-197 所示。

图 4-196　设置颜色　　图 4-197　完成绘制

4.13.2　圆环图表与圆框组合

圆环图表和圆框搭配的时尚设计给观众一种规整、自然的感觉，此时圆框主要是点缀的作用，线条较细、颜色稍暗一些才能突显图表主体，否则会有喧宾夺主之意。

图 4-198 是圆环图标和圆框组合的典型案例，读者可尝试做出这个图表。

图 4-198　图表示例

第 4 章　信息图表的制作技巧

上一章节中讲过，该类型的图表由两个圆环和背景圆框组成，为了确保数据的准确性，将其中一个圆环由圆环图表代替。

设计要点：

橙色圆环为图表圆环，圆环 43% 部分设置为透明色、57% 部分保留橙色、边框设置为无色；灰色及绿色圆框为辅助圆；辅以指引线和汽车图标。详见如图 4-199 所示的图表分解图。

图 4-199　分解示意图

4.13.3　时尚流行多环设计

圆环图的每一环代表一个数据系列，多环的设计需要注意整个图表的规整有序，例如设置为统一颜色、起始角度相同。读者可尝试做出如图 4-200 所示的图表效果。

图 4-200　图表示例

设计要点：

参照前面辅助灰色同心圆环的设置方法，设置 3 个同心圆环，第一扇区起始角度设为 90°，除目标环形区外，其余环形区内部及所有边框设置为无色，最后辅以中心图形及数字标签。

4.13.4 圆环与 77% 透明度黑色圆环的组合

圆环图表和设有透明度的圆环组合到一起，为整个图表赋予了层次感，简单的点缀给人与众不同的感觉。有兴趣的读者可以尝试做出图 4-201 所示的图表效果。

设计要点：

插入圆环图，按照比例设置圆环并着色；绘制黑色圆环，透明度设置为 77%；圆环图及透明圆环居中组合，调整主圆环或辅助圆环的内径重合；辅以数据标签及图标，如图 4-202 所示为案例分解图。

图 4-201　图表示例　　　　图 4-202　分解示意图

4.13.5 圆环与小三角形组合

圆环图表和点缀形状的搭配显示了创意的无处不在。读者可以自己尝试做出图 4-203 所示的图表效果。

图 4-203　图表示例

第 4 章　信息图表的制作技巧

设计要点：

插入圆环图，按照四等分比例设置圆环，并重新着色；设置圆环"第一扇区起始角度"为 45°、"圆环图分离程度"为 2%、"圆环图内径大小"为 60%；绘制 4 个同样大小的等腰三角形，着色后放置到相应位置；辅以图标或文字，如图 4-204 和图 4-205 所示。

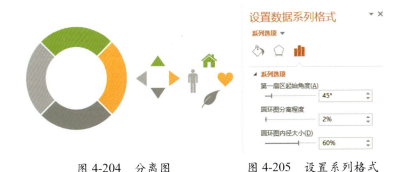

图 4-204　分离图　　　　　图 4-205　设置系列格式

4.14　制作与众不同折线图与面积图的技巧

折线图和面积图是两种比较特殊的图表，将同一系列的数据在图中表示成线或面，适用于显示某段时间内数据的变化及其变化趋势。本节主要讲解折线图的美化以及和面积图的组合会达到怎样的效果。本节主要讲述两个方面内容，包括普通折线图的美化和带标记的堆积折线图与堆积面积图组合。用户通过学习这些可以掌握如何制作与众不同的折线图与面积图。

4.14.1　普通折线图的美化

插入一个图表后，默认的效果往往无法融入制作的信息图表中，这就需要对图表进行相应的美化，使其在表达作者思想的同时也能向

观众展示出一幅时尚美观的画面。

对于图 4-206 所示的图表效果，实现步骤如下。

01 选择"插入"|"插图"|"图表"命令，插入一张图表，编辑数据，增加辅助数据一列，数据和要展示的数据相同，如图 4-207 所示。

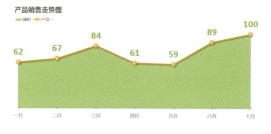
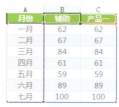

图 4-206　图表示例　　　　图 4-207　编辑数据

02 更改图表类型为组合图表，设置"辅助"为"面积图"，"产品一"为"带数据标记的折线图"，如图 4-208 所示。

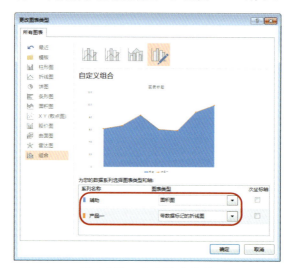

图 4-208　更改图表类型

03 打开折线图的"设置数据系列格式"窗格，单击"标记"按钮，在"数据标记选项"选项中，选中"内置"，类型为"圆形"，大小设置为 11，如图 4-209 和图 4-210 所示。

第 4 章　信息图表的制作技巧

图 4-209　设置标记类型

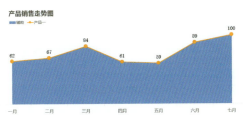

图 4-210　效果图

04 分别设置折线图标记的填充和轮廓颜色以及面积图填充部分的颜色，并设置数字标签，即可完成案例图表。

4.14.2　带标记的堆积折线图与堆积面积图组合技巧

折线图和面积图的组合能直观地表现出每一系列的数据走势，同时还能展现出多个系列的总和及相应的数据走势，所以这种组合图表直观的表现方式也更容易让观众接受，如图 4-211 所示。

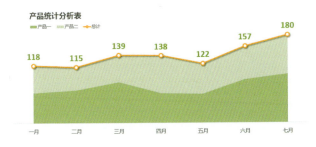

图 4-211　图表示例

01 >> 通过"插入"|"插图"选项组,插入一张图表,修改数据及文字,如图4-212所示,总计可以设成公式。

月份	产品一	产品二	总计
一月	62	56	118
二月	67	48	115
三月	84	55	139
四月	61	77	138
五月	59	63	122
六月	89	68	157
七月	100	80	180

图 4-212　编辑数据

02 >> 更改图表类型为组合图表,设置"产品一"、"产品二"为"堆积面积图","总计"设为"带标记的堆积折线图",删除纵坐标轴、网格线等不必要部分,如图4-213和图4-214所示。

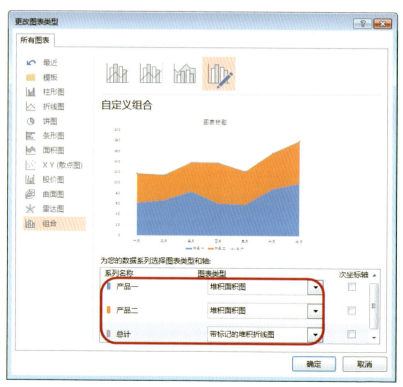

图 4-213　更改图表类型

第 4 章 信息图表的制作技巧

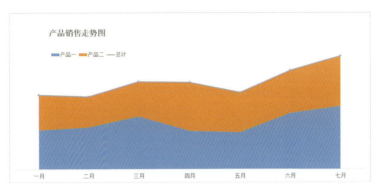

图 4-214　设置后的图表效果

`03`>> 设置折线、面积填充部分的颜色及折线阴影，即可完成案例图表。

第 5 章

案例赏析

信息图表从出现到现在，涌现出了众多优秀的作品，而本书前面已经将信息图表的产生、构成、制作过程、表现形式、制作技巧等都介绍清楚了，那么现在来进行案例实战，检验我们对前面知识的理解和运用，熟能生巧，不断实践是走向成功的关键。

本章主要介绍两个信息图表案例的制作过程，并添加了优秀的信息图表赏析，让读者对制作信息图表的理解更为透彻，借鉴和欣赏、理解和升华使读者为创作优秀信息图表打下坚实的基础。

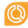

5.1 健康讲座

当前由于大学生面临的各种压力普遍加大，由此引发的心理问题不断增多。本案例结合大学生心理健康调查，并通过分析大学生普遍的心理问题，提出了简单的心理疾病的识别和适当调整的方法，制作了一张信息图，信息图效果如图 5-1 所示。

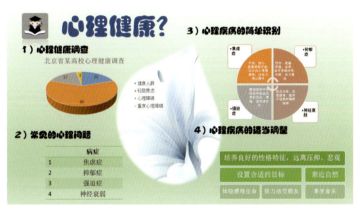

图 5-1　大学生心理健康信息图

01 >> 新建文本文档。执行"文件"|"新建"命令，在展开的列表中选择"空白演示文稿"选项，新建一个空白演示文稿，如图 5-2 所示。

图 5-2　新建文本文档

图 5-2 新建文本文档（续）

02》 设置文档背景。选择"设计"选项，单击"设置背景格式"按钮，在打开的"设置背景格式"列表中选择"渐变填充"，设置渐变填充，查看最后的效果，如图 5-3 所示。

图 5-3 设置文档背景

03 >> 插入图片。选择"插入"选项,执行"插图"|"形状"|"泪滴形"命令,绘制泪滴形的形状。执行"绘图工具"|"格式"|"形状填充"|"图片"命令,在打开的对话框中选择需要插入的图片即可,如图 5-4 所示。

图 5-4 插入图片

04 >> 设置形状样式。执行"绘图工具"|"格式"|"形状轮廓"|"无轮廓"命令,取消形状的轮廓。然后执行"图片工具"|"格式"|"图片效果"|"柔化边缘"|"10 磅"命令,调整其大小并放置在合适的位置,查看效果,如图 5-5 所示。

图 5-5 设置形状样式

05 >> 添加文字。在标题占位符中输入文字,并设置字体格式。然后在副标题中同样输入文字,设置文字样式,并复制文本,分别输入文字,如图 5-6 所示。

06 >> 添加图表。执行"插入"|"插图"|"图表"命令,打开"插入图表"对话框,选择"饼图"选项,单击"三维饼图"按钮,插入图表。然后在弹出的电子表格中输入数据内容后关闭电子表格窗口,如图 5-7 所示。

图 5-6　添加文字

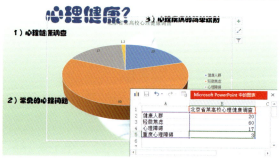

图 5-7　添加图表

07 >> 添加样式。单击"图表元素"按钮,设置"数据标签"为"最佳匹配",然后设置"图例"为"右",最后将其缩小放置在合适的位置,查看最后的效果,如图 5-8 所示。

图 5-8　添加样式

08 >> 插入表格。执行"插入"|"表格"|"插入表格"命令,在弹出的对话框中设置插入表格的"行数"为 5,"列数"为 2,生成表格。然后执行"设计"|"表格样式"|"其他"|"浅色样式 1,强调 6"命令,设置表格样式并缩放到合适的大小添加文字,如图 5-9 所示。

图 5-9　插入表格

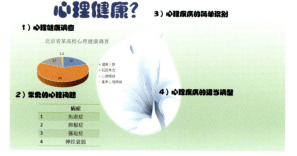

图 5-9 插入表格（续）

09 插入 SmartArt 图形。执行"插入"|"插图"|"SmartArt"命令，打开"选择 SmartArt 图形"对话框，单击"关系"按钮，选择"循环矩阵"选项，单击"确定"按钮关闭对话框。然后执行"工具"|"设计"|"SmartArt 样式"|"更改颜色"命令，打开"主题颜色"对话框，选择"彩色范围着色 -2 至 3"选项，调整图形的颜色。调整完之后，将图形缩放到合适大小，然后添加文字，再适当地调整图形，如图 5-10 所示。

图 5-10 插入 SmartArt 图形

10 >> 再次添加 SmartArt 图形。执行"插入"|"插图"|"SmartArt"命令,打开"选择 SmartArt 图形"对话框,单击"列表"按钮,选择"表层次结构"选项,单击"确定"按钮关闭对话框。

然后执行"工具"|"设计"|"SmartArt 样式"|"更改颜色"命令,打开"主题颜色"对话框,选择"渐变范围着色 6"选项,调整图形的颜色。调整完之后,将图形缩放到合适大小,然后添加文字,再适当地调整图形,如图 5-11 所示。

图 5-11　再次添加 SmartArt 图形

11 >> 插入图片,制作小图标。执行"插入"|"图像"|"图片"命令,打开"插入图片"对话框。选择插入的图片,然后单击"插入"按钮插入图片。执行"图片工具"|"格式"|"图片样式"|"影像圆角矩形"命令,然后将图片缩小并放置到合适的位置,如图 5-12 所示。

图 5-12 插入图片，制作小图标

12》最后效果。放置完成后查看最后的效果，并做出细微的调整，如图 5-13 所示。

图 5-13 最后效果

第 5 章　案例赏析

5.2　商业推广

　　一个公司在不断地成长和扩大，需要更多的人来认识、了解和选择。那么如何让公司更容易地被大众所接受呢？这时需要信息图表来发挥作用。本案例来制作宝来宝公司的商业推广信息图表，如图 5-14 所示。

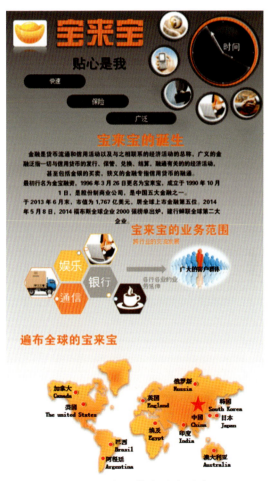

图 5-14　商业推广信息图表

01 新建文本文档。执行"文件"|"新建"命令,在展开的列表中选择"空白演示文稿"选项,新建一个空白演示文稿,如图5-15所示。

图 5-15　新建文本文档

02 设置文档方向。选择"设计"选项,单击"幻灯片大小"选项的隐藏按钮,在出现的列表中选择"自定义幻灯片大小"选项,打开"幻灯片大小"对话框,选择幻灯片的方向为"纵向",单击"确定"按钮。在打开的对话框中选择"确保合适"选项。打开"设置背景格式"列表,选择"渐变填充",设置渐变填充,查看最后的效果,如图5-16所示。

图 5-16　设置文档方向

第 5 章 案例赏析

03 >> 设置文档背景。删除文本框,执行"设计"|"自定义"|"设置背景格式"|"渐变填充"命令,设置渐变填充,查看此时的效果,如图 5-17 所示。

图 5-17 设置文档背景

04 >> 添加文字。执行"插入"|"文本"|"文本框"|"横排文本框"命令,插入文本框,在文本框中输入文字,并设置字体格式,如图 5-18 所示。

图 5-18 添加文字

217

05 插入图片。执行"插入"|"图像"|"图片"命令,打开"插入图片"对话框。选择插入的图片,单击"插入"按钮插入图片。然后执行"图片工具"|"格式"|"图片样式"|"棱台形椭圆,黑色"命令,然后将图片放置到合适的位置,如图 5-19 所示。

图 5-19　插入图片

06 继续插入图片。使用相同的方法继续插入图片,将几个小图标分别制作完成。然后向着钟表图片,形成环绕状即可,如图 5-20 所示。

第 5 章 案例赏析

图 5-20 继续插入图片

07 继续插入图片，制作小图标。执行"插入"|"图像"|"图片"命令，打开"插入图片"对话框。选择插入的图片，单击"插入"按钮插入图片，然后执行"图片工具"|"格式"|"图片样式"|"影像圆角矩形"命令，然后将图片缩小并放置到合适的位置，如图 5-21 所示。

图 5-21 继续插入图片制作小图标

08 插入形状，输入文字。选择"插入"选项，执行"插图"|"形状"|"流程图：终止"命令，绘制圆角矩形的形状。执行"绘图工具"|"格式"|"形状样式"|"形状填充"命令，填充黑色，然后单击"形状轮

219

廓"|"无轮廓"命令，取消形状的轮廓，如图 5-22 所示。

图 5-22　插入形状输入文字

09 >> 添加文字。选中圆角矩形并输入文字，并设置字体格式。然后复制文本，分别输入文字，信息图的第 1 部分就制作完成了，如图 5-23 所示。

图 5-23　添加文字

10 开始制作第 2 部分，添加文字。执行"插入"|"文本"|"文本框"|"横排文本框"命令，插入文本框，在文本框中输入文字，并设置字体格式，如图 5-24 所示。

图 5-24　添加文字

11 开始制作第 3 部分，再次添加文字。执行"插入"|"文本"|"文本框"|"横排文本框"命令，插入文本框，在文本框中输入文字，并设置字体格式，如图 5-25 所示。

图 5-25 再次添加文字

12 插入 SmartArt 图形。执行"插入"|"插图"|"SmartArt"命令,打开"选择 SmartArt 图形"对话框,单击"图片"按钮,选择"六边形群集"选项,单击"确定"按钮关闭对话框。执行"工具"|"设计"|"SmartArt 样式"|"更改颜色"命令,打开"主题颜色"对话框,选择"彩色着色"选项,调整图形的颜色。调整完之后,将图形缩放到合适大小,然后添加文字和图片,再适当地调整图形,如图 5-26 所示。

图 5-26 插入 SmartArt 图形

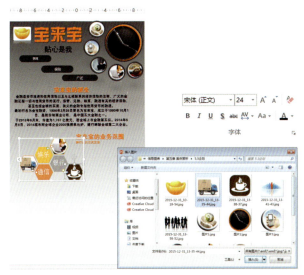

图 5-26　插入 SmartArt 图形（续）

13 ≫ 再次添加形状。选择"插入"选项，执行"插图"|"形状"|"箭头总汇：右箭头"命令，绘制右箭头的形状。执行"绘图工具"|"格式"|"形状样式"|"形状填充"命令，填充灰色，然后单击"形状轮廓"|"无轮廓"命令，取消形状的轮廓，如图 5-27 所示。

图 5-27　再次添加形状

图 5-27 再次添加形状（续）

14 插入图片，制作图标。执行"插入"|"图像"|"图片"命令，打开"插入图片"对话框。选择插入的图片，单击"插入"按钮插入图片。执行"图片工具"|"格式"|"图片样式"|"影像圆角矩形"命令，然后将图片缩小并放置到合适的位置，如图 5-28 所示。

图 5-28 插入图片制作图标

第 5 章 案例赏析

图 5-28 插入图片制作图标（续）

15 >> 再次添加文字。执行"插入"|"文本"|"文本框"|"横排文本框"命令，插入文本框，在文本框中输入文字，并设置字体格式，如图 5-29 所示。

图 5-29 再次添加文字

16 >> 开始制作第4部分，再次添加文字。执行"插入"|"文本"|"文本框"|"横排文本框"命令，插入文本框，在文本框中输入文字，并设置字体格式，如图 5-30 所示。

225

图 5-30　再次添加文字

17 ≫ 插入图片，去掉背景。执行"插入"|"图像"|"图片"命令，打开"插入图片"对话框。选择插入的图片，然后单击"插入"按钮插入图片。执行"图片工具"|"格式"|"删除背景"命令，标记要保留的区域，标记完成后单击"保留更改"按钮，退出删除背景，如图 5-31 所示。

图 5-31　插入图片并去掉背景

第 5 章 案例赏析

图 5-31 插入图片并去掉背景（续）

18 去掉轮廓，添加阴影。执行"绘图工具"|"格式"|"形状样式"|"形状轮廓"|"无轮廓"命令，取消形状的轮廓，然后执行"图片工具"|"格式"|"图片样式"|"图片效果"|"阴影"|"外部：向下偏移"命令，为图像添加阴影。最后执行"图片工具"|"格式"|"图片样式"|"图片效果"|"发光"|"发光变体：橙色 5"命令，为图像添加发光，如图 5-32 所示。

图 5-32 去掉轮廓，添加阴影

227

图 5-32 去掉轮廓、添加阴影（续）

19 >> 再次添加形状。选择"插入"选项，执行"插图"|"形状"|"流程图：联系"命令，按住 Shift 键绘制圆形的形状。执行"绘图工具"|"格式"|"形状样式"|"形状填充"命令，填充红色，然后单击"形状轮廓"|"无轮廓"命令，取消形状的轮廓，如图 5-33 所示。

图 5-33 再次添加形状

图 5-33 再次添加形状（续）

20》 添加阴影，复制和整理。执行"图片工具"|"格式"|"图片样式"|"图片效果"|"阴影"|"外部：向右偏移"命令，为图像添加阴影。最后复制多个图标，分别放置在地图中的各个国家，如图 5-34 所示。

图 5-34 添加阴影复制和整理

21》 添加文字。执行"插入"|"文本"|"文本框"|"横排文本框"命令,插入文本框,在文本框中输入文字,并设置字体格式,如图5-35所示。

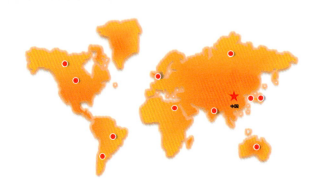

图 5-35　添加文字

22》 再次添加文字和组合。依照前面的方法,分别将各国的国名中英文都添加进来,组合后,放置在合适的位置,如图 5-36 所示。

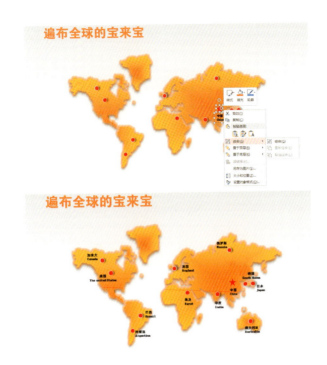

图 5-36　组合和插入

23 再次组合。框选地图及上面的所有文字，右键单击，在弹出的列表中单击"组合"|"组合"按钮，执行"组合"命令，如图 5-37 所示。

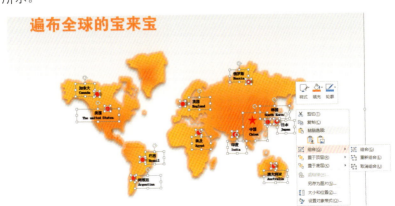

图 5-37　再次组合

 24 》最后效果。组合完成后缩小来查看最后的效果,并做出细微的调整,如图 5-38 所示。

图 5-38 最后效果

5.3 优秀信息图表赏析

图 5-39　信息图表 1

如图 5-39 这幅信息图表以人形剪影为背景主体，色彩突出，很巧妙地利用了人体从上到下的顺序安排内容，给人以深刻的印象。

图 5-40　信息图表 2

如图 5-40 这幅以农业为主题的信息图表以逼真形象为亮点，以各行业的形象代表描绘出了一幅积极生动、活泼而富有生机的画面，一股清新的气息扑面而来，就像是身在田野，令人印象深刻。

第 5 章 案例赏析

图 5-41　信息图表 3

如图 5-41 是一幅以深色为背景、白色圆球为主体、色彩对比既鲜明又和谐的信息图表，色调优雅，以浅色为内容颜色放置在深色背景上，效果十分突出，整幅作品意境深远。

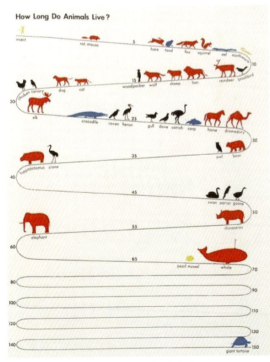

图 5-42　信息图表 4

动物们的生命之路都有多长？奥地利社会学家、哲学家 Otto Neurath 和他的妻子 Marie Neurath 做了个图片让我们对此一目了然，这幅信息图表用一根弯曲的线来表示时间，在线的不同地方标示时间，然后再将不同的动物图标按寿命放置在线的不同时间段上，这样既生动有趣又一目了然，如图 5-42 所示。

图 5-43　信息图表 5

如图 5-43 这幅信息图表与第一幅都是以人体为主体的,但是可以看出来风格大为不同。第一幅用色浓重,气氛紧张,而这一幅色调清新气氛轻松,将人分为不同的部分,用不同的衣着照片拼成,既对比

又和谐，背景与内容均为蓝色系，与主题呼应，以其身体为内容分割，十分有趣，令人印象深刻。

图 5-44　信息图表 6

如图 5-44 这幅信息图表是走时尚风格，标题与背景大量的黑白对比，效果十分突出，运用蓝色点缀，充满着浓浓的杂志风格，经典的用色，鲜明的冲突使作品十分引人注目。

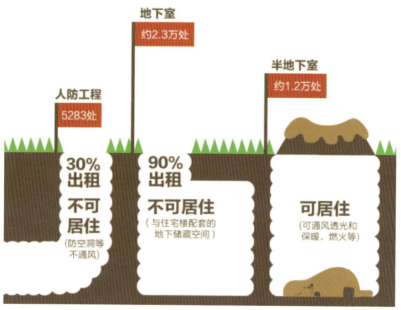

图 5-45 信息图表 7

如图 5-45 这幅信息图表是截取自《搜狐新闻》中《地下的另一个城市》的一部分,标题设下悬念,图像形象而逼真,将北漂居住地下室的现状和原因一一道来,十分贴合生活,令人感同身受,呼应主题,达到信息图表制作目的。

第 5 章　案例赏析

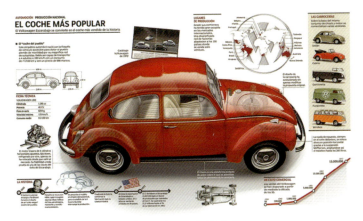

图 5-46　信息图表 8

如图 5-46 这幅信息图表以手绘方式表现，给人以新鲜感，用着色鲜艳、明丽的汽车为主体，抓住读者的眼球，内容以黑色文字呈现，与白色背景形成对比，然后用图片和图表表现更多信息，使画面感觉十分丰富，增强了表现力。

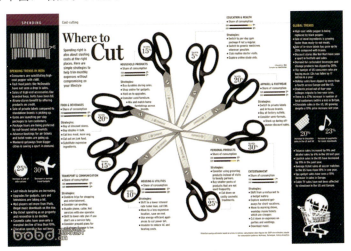

图 5-47　信息图表 9

如图 5-47 是一幅来自于《顶尖设计》的信息图表，黑白对比强烈，视觉冲击力强，用剪刀拼起的图像别出心裁，内容与图案完美结合，令人印象深刻。